生活とデザイン・芸術

日本文化の可能性

栗原典善×芳澤一夫×柳本浩市

Life and
Design, Art

中村堂

生活とデザイン・芸術　もくじ

第一章 デザインとは何か・・・・・・・・・・・・・・・・・・・・・・・・ 13
■デザイナーという仕事
■デザインとニーズ
■戦後日本のモノづくり

第二章 生活とデザイン・芸術・・・・・・・・・・・・・・・・・・・・ 31
■豊かさの基準
■ワクワクするデザイン
■何のための芸術なのか

第三章 デザイン・芸術の今日・・・・・・・・・・・・・・・・・・・ 43
■社会構造の変化とデザイン・芸術
■日本社会と欧米社会

第四章 私の修業時代

- イタリアに渡ったカーデザイナー　栗原典善
- 孤高の日本画家　芳澤一夫

第五章 日本文化の可能性

- 自然と日本文化
- 教育とデザイン・芸術
- 若い世代への期待
- クールジャパン

対談者紹介

栗原典善 くりはらのりよし

(株) NORI INC. 会長・デザインディレクター

一九五三年埼玉県生まれ。七五年、桑沢デザイン研究所卒業後、ホンダ技術研究所入社、二輪車のデザインプロジェクトに参画。七九年～八二年にイタリアに渡りペルージャ大学留学、七九年～八二年の間ヨーロッパフォード技術開発研究所（イギリス、ドイツ）と日本の大手自動車メーカーのカーデザインおよびカメラ、時計、グラス、二輪車などのプロダクトデザインに携わる。八二年～八五年に移籍し量産車フィエスタ、エスコート、スコーピオ、トランジットなどのデザイン開発を手掛ける。八五年帰国し、カーデザイン・プロダクトデザインの専門デザイン会社（株）DCIデザインクラブインターナショナルを箱根に設立。海外メーカー（RENAULT, CITROEN, PORSCHE, GMなど）や国内メーカーのデザインプロジェクトを数多く手掛け、十五年の間、日本を代表するデザイン開発会社に成長させた。二〇〇一年、新たなデザイン会社NORI INC.ノリインクを設立し国内外のカーデザインプロジェクト、開発コンサルタントとして現在に至る。量産されているデザインも多く手掛けるが、秘匿性を貫いている。桑沢デザイン研究所ではカー及びトランスポーテーションデザインを中心にコンセプトから立体製作に至る一連のプロセスを総合的に教えている。また、クルマやオートバイ誌などにデザインコラムを長年執筆、若い人達たちへデザインに関わるメッセージを送り続けている。

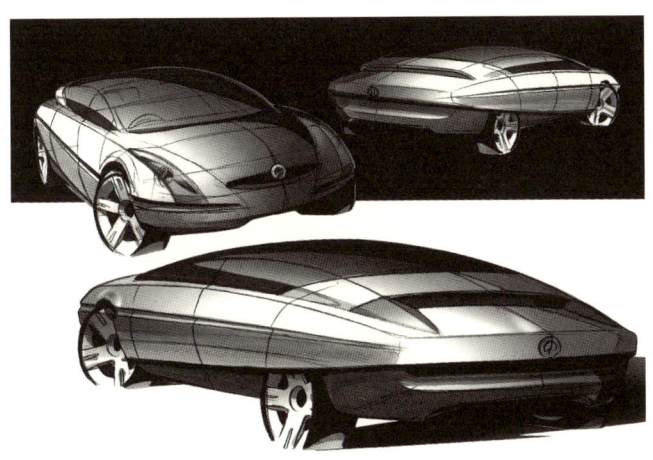

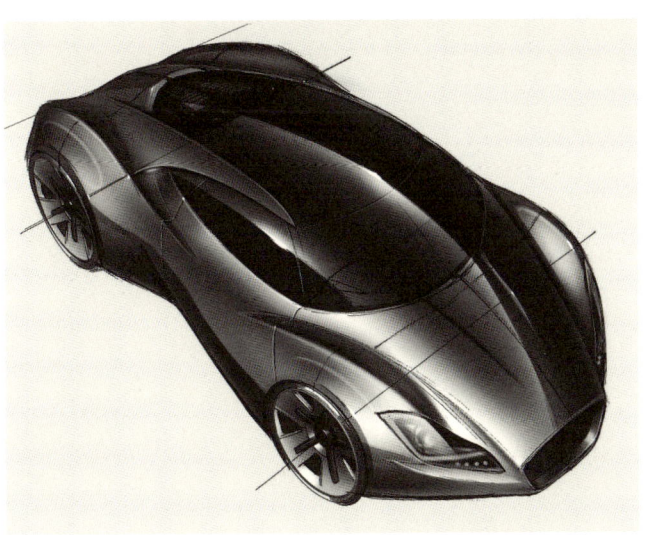

栗原典善　デザイン画

対談者紹介

芳澤 一夫
よしざわかずお

日本画家

一九五四年神奈川県生まれ。美術研究所に四年間在籍後、上野の森美術館絵画大賞展、東京セントラル美術館日本画大賞展。

ヴァイオリニスト江藤俊哉氏、大下茂樹氏等に作品提供。さだまさし氏のジャケット画、ポスター画を担当。

増田泰士著「母御前・総論」（東京書籍）　南博方著「環境法」（有斐閣）高等学校教科書「国語Ⅰ」「国語Ⅱ」「精選現代文」「新編現代文」（東京書籍）日経ヘルス、日本歳時記・大岡信氏エッセイ（小学館）等　表紙画、装画に作品提供。総合月刊誌「潮」表紙画担当（二〇一一年～二〇一三年）

小田原駅ステンドグラス原画制作、松田町百周年記念画、立花学園高等学校（ロビー）壁画制作他、多方面で活躍する一方、東京のギャラリー、デパート等での個展、現代日本画コレクションで著名な箱根芦ノ湖・成川美術館での個展を度々開催。

従来の日本画にない独特のマチエールと色彩感覚に、国内はもとより海外からも好評。独自の世界を模索し創作を続けている。

8

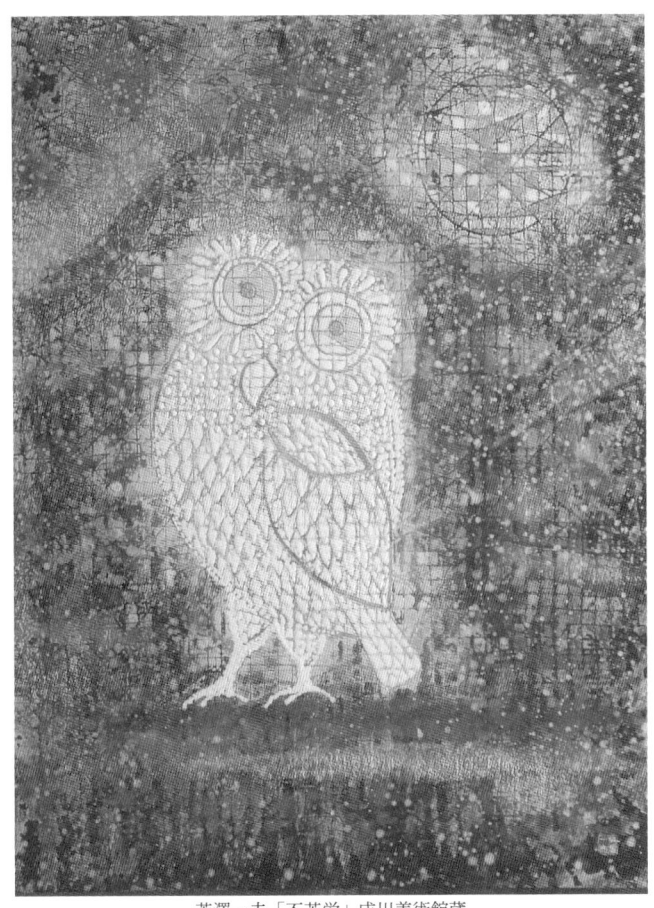

芳澤一夫「不苦労」成川美術館蔵

対談者紹介

柳本浩市
やなぎもとこういち

デザインディレクター

一九六九年山梨県生まれ。約十年の会社員時代を経て、二〇〇二年個人会社 Glyph. を設立。

幼少の頃から蒐集して来たアーカイブ資料を活かしながら、主に自社の出版や雑貨・文具の企画製造・卸売、雑誌などの特集の監修・寄稿、展覧会のプロデュースなどをおこなう。

二〇〇八年頃からは企業との取り組みが多くなり、商品開発や業態開発、新規ビジネスモデルに対応する教育などのプロデュースやアドバイスをおこなっている。関係企業は KDDI や代官山蔦屋書店など多数。

著書に「共創がメディアを変える」（中村堂）、「DESIGN=SOCIAL」（ワークスコーポレーション刊）がある。

書籍化された柳本コレクション

柳本コレクションの展覧会「未来をつくる眼差し」2010年1月12日〜17日
大丸藤井セントラル7F・スカイホールにて　© Hattori Takayasu

第一章　デザインとは何か

■デザイナーという仕事

芳澤 先日までイタリアに行ってきました。イタリアにいるときから、「デザイン」の語源って何だろうと思っていまして、今日の対談で聞こうと楽しみにしていました。辞書では調べましたが、一般的なことしか出てこなくて。デザインって、今細分化されていますよね。グラフィックデザインとか、ウェブデザイン、さらにはライフデザインとか。「待てよ、○○デザインって言うけれど、デザインの語源は何だろう」と思ったわけです。図案とか意匠とか、もう少し広げていけば設計とかプランニングがそれにあたるのでしょうが、日本でデザインという言葉を使い始めたのはいつ頃なんでしょうか？

栗原 四、五十年くらい前じゃないでしょうか。それまでは、「意匠」という言葉が使われていました。イタリアでは、ディセーニョ（disegno）と言いますが、計画を立てる、何かを創るということがデザインを意味します。イタリアでは建築家はデザイナーという認識が一般的かもしれませんね。

柳本 今でも、イタリアのアパレル企業は建築のキャリアがあるかないかで採用するということがあるようです。計画を立てるという意味で、デザインのことをイタリアでは、「プロジェット（progetto　英語の project）」という言葉を使うこともありますね。

芳澤 レオナルド・ダ・ヴィンチ（注1）もミケランジェロ（注2）も、画家・彫刻家であり、建築家でもあります。建築から出てきたものの一部として意匠があるということでしょうか。

柳本 十九世紀末に、ドイツ工作連盟（注3）がデザインという言葉を使い始めました。ドイツ工作連盟のヘルマン・ムテジウス（注4）の弟子が、バウハウス（注5）の初代校長ヴァルター・グロピウスです。ミース・ファン・デル・ローエ（注6）も同じ事務所にいました。商業芸術として、プロダクトデザインという言葉を使い始めたのが最初ではないでしょうか？

芳澤 一昨年ドイツにも行きましたが、バウハウスには行けなくて残念でした。私の大好きなパウル・クレー（注7）も教授をされていましたからとても興味があります。いろい

ろな人が集まっていますよね。

柳本 バウハウスのベースは、やはり建築です。その後、工芸や写真、絵画、舞台活動へと広がっていきます。

栗原 今の若い人たちは、バウハウスのことを知っていますか？
我々がデザイナーを目指した時代には、バウハウスは一つの象徴でした。「バウハウスが示しているのが、進むべき正しい道なんだ」みたいな意識がありました。

芳澤 私は絵描きですから、その立場でバウハウスを知りました。ワシリー・カンディンスキー（注8）とかパウル・クレーなど、すごい人がいることを知ったのが最初です。今となっては、画家としての名前を知っている人はいても、バウハウスの果たした役割を知る若い人は、あまりいなくなってしまったのでしょうね。

栗原 バウハウスの流れの中で、昭和二九年日本で最初のデザイン教育機関、桑沢デザイ

柳本　日本にあるデザイン学校は、だいたいバウハウスがベースになっていますよね。

栗原　その頃設立された美術系大学や、新設されたデザイン科などはバウハウスの影響を強く受けていますね。しかし時代の変化の中で、今はバウハウスの理念や思想があまり語られることがなくなってきましたね。

芳澤　私は、今の時代にこそ必要だという気がするんですけどね。

栗原　「形は機能に従う」というのが、バウハウスの基本的な考え方ですが、それが現代のデザインに当てはまらなくなっているのだと思います。

芳澤　さきほど言いましたが、○○デザイナーというように仕事の内容が細分化しています。バウハウスのしていたことを改めて見てみると、アートディレクターとかプロデュー

サーなど、総合的にプロデュースする仕事をしていました。実は、そのことは、今の日本でとても必要なことだと思うのです。

栗原 デザイナーは、総合的にプロデュースすることが仕事だということですね。絵を描いているだけとか、モデルをつくっているだけというのは、デザイナーの仕事の範疇ではあっても、それだけでは不十分で、モノを創る前にコンセプトを発想してまとめたり、それをプロモートしたりと、総合的な能力が求められますね。

芳澤 ブックデザイナーという職業がありますよね。戦前戦後あたりから、たくさんいらっしゃったように思います。ブックデザイン、本の装丁をする職業です。初期には、装丁家は絵描きさんが多かったですね。かなり細分化された仕事の一つですよね。

栗原 日本人は、縦割り、横割り、いろいろカテゴライズをしたがります。ヨーロッパでは、カーデザイナーと呼ばれることもありますが、基本的にはクリエーターという職業になります。普通の人と違った、新しいモノを生み出す仕事というイメージですね。

柳本 日本では、民族が多様化していませんから、何かで共通点を、何かで相違点をつくっておかないと、お互いが理解しにくいという意識があります。日本では、よく「おいくつですか」と年齢を尋ねます。海外に行ったときに、年齢を聞いたり、聞かれたりするということはほとんどありません。日本では、何歳ですかと年齢を聞いて、自分の世代とどのくらい近いか、遠いかの距離を測っているようなところがあると思います。

栗原 ヨーロッパにいると、何年も付き合っているのに友人の年齢を知らないってことがよくあります。あちらの人たちはあまり年齢は気にしないですね。日本では、自分と離れた年齢の人を友人と呼ぶのは抵抗があって、目上は尊敬しなければならないから、そういう環境はつくりにくいですね。

柳本 ヨーロッパでは、同じことを考えていたり、同じ意志があったりすれば、つながってしまうという意識なんだと思います。日本では、上下関係がしっかりしています。

栗原 柳本さんのおっしゃるとおりですが、ヨーロッパには、基本的には階級というか階

層みたいなものが歴然とあって、たとえば労働者階級にあたる職人、ブルーカラーの人たちは、ホワイトカラーの中流、上流階級とはあまり交わる機会がありません。ですから同じ意志があったとしても、同じ階層の中でという前提があると思います。

芳澤　いきなり、本題に入ってしまうのかもしれませんが、私は、今のデザインがとにかくつまらないと思っています。それと全く同じように、私たちの絵の世界、私は日本画を専攻していますが、行き詰まっているように思えてなりません。

栗原　芸術は、もっと自由であっていいはずなのに、縛られていますね。

柳本　いろいろな公募展があって、派閥をつくっています。その狭い世界の中でランク付けされた結果は、世界では全く通用しないですからね。

栗原　逆に言えば、だからこそ伝統が残っているとも言えるのですが。

芳澤　そうですね。だから続いている、守られているということもあります。

柳本　閉鎖性がプラスとマイナス、表裏一体みたいなところがあります。

芳澤　だけど、現実的に美術がつまらないし、車のデザインがつまらなくなっています。この状況はよくない。イタリアに行って、フェラーリの本国だから、美しい姿をさぞ見られるんだろうと思っていたら、イタリアで走っているのを見たのは一回だけでした。

栗原　それは、先入観が強すぎます（笑）。フェラーリが見たければ、お金持ちの住んでいるビバリーヒルズやモナコなんかに行った方がいいですよ。東京もヒルズ族などは、その所有率はとても高いでしょうね。でもフェラーリは、少数派じゃないと意味がない車ですから、そこらじゅうで見かけるようだったら、フェラーリ自体の価値が落ちてしまいます。

■デザインとニーズ

芳澤 現地の人が言っていました。フェラーリがいちばん走っているのは東京ですよって。それはいいですが、日本に帰ったら栗原さんに聞こうと思っていたのですが、イタリア市内の道は、スポーツカー用には向いていないのに、どうしてフェラーリみたいな車をつくろうと思ったのですか？

栗原 イタリアの街中の道は、古くて、狭くて、でこぼこで、軽自動車がやっと通れるようなところが多いですね。

実は、一九二五年にミラノとコモ湖の間に開通した道路が世界初の自動車専用道路、つまり高速道路と言われています。その後、一九六〇年代に入り、本格的にアウトストラーダ（注9）ができた頃から、そこを高速で走りたいと思う人が当然出てきます。それで、日本では考えられないような、ハイパワー、ハイスピードで走れるフェラーリとかランボルギーニがつくられました。高速道路ができるまでは、車で速く走れる環境がありませんでしたが、それができたから、それにふさわしい車ができたということでしょう。特にイ

タリア人はロマンチスト、情熱の人たちなので速いスピードで道を駆け抜けたいというロマンをもっていたのだと思います。

芳澤 私には、車の知識はありませんが、フェラーリみたいな一般のニーズに合っているとは思えない車がどうしてできたのでしょう。どうしてあんな車ができたのか、とても素朴な疑問をもちます。

栗原 ニーズって、日本人的な考え方だと思います。マーケティング的な話ですよね。一般の消費者にはニーズがあって、それに対応した形で会社がモノをつくって販売する、それがニーズですよね。

イタリアで車をつくる人たちの基本にあるのは、パッション（情熱）です。こういうものが欲しい、こういうものがつくりたいという純粋な気持ち。その違いだと思います。

芳澤 絵を描くという仕事は、例えば、教会をつくるから装飾をしてくれと言われて描きます。ニーズですよ。日本の歴史でも、城をつくるから絵を描いてくれと狩野派が依頼を描き

23　第一章　デザインとは何か

されるということでは、日本も同じニーズですね。

栗原 私は、デザインの世界も車の世界も、ヨーロッパと日本では、考え方のアプローチが逆な気がします。
イタリアで仕事をしてから日本に帰ってきていちばん感じたのは、日本の車メーカーでは、車をつくり始めるときに、こういうニーズがあって、こういう台数を売らなければいけないというようなことを議論します。マーケティング、ニーズありきのモノづくりです。
ヨーロッパでは、そういうことは全くありません。こういう車をつくりたいという思いがある以外は、こういう市場があるからそこに当てなさいというような話はあまり聞いたことがありません。

柳本 よく言われるのは、メルセデス・ベンツやホンダは、実車を売るためにF1をやっている、フェラーリは、面白い車をつくりたいから、そのための資金を稼ぐためにF1をやっている。全く逆のアプローチですね。

栗原　そう、彼らは、やりたいんですよ。ニーズではなくウォンツでね。

芳澤　私の感覚で言うと、デザインというと商業的なにおいがするわけです。こういうニーズがあって、こんな感じでつくれば、これだけ儲かるというにおいですね。だけど、デザインの本来は、今、栗原さんが話されたようなことが原点だろうと思うのです。

栗原　私のデザイナーとしてのキャリアは、まずホンダからスタートして、そこで四年ほど仕事をしました。その後二六歳のときにイタリアに渡って、その当時最高のイタリア人デザイナーと言われていた、ジョージアロー（注10）のところでカーデザイナーとしてのキャリアを積みました。

　先ほどのニーズのお話ですが、イタリア人たちと仕事をしたなかで、思い出してみると、ニーズがどうこうと議論したことがないのです。どういうことを僕たちはやりたいんだという議論ばかりしていて、発想の仕方が全く違うのです。どういうモノを創りたいっていう話で盛り上がるのはとっても楽しかった、そんな印象があります。四年ほどイタリアで仕事をしたのち、イギリスとドイツにあるヨーロッパフォードの研究開発部門に移籍した

25　第一章　デザインとは何か

のですが、そこでもニーズがどうこうというより、どんなものを自分たちが創りたいのかという議論ばかりしていましたね。

芳澤　絵の世界がつまらなくなったと言いましたが、結局、ニーズに合わせて絵を描いている傾向があり、商業ベースが先にありきですね。売れるか売れないかが重要なのです。

■戦後日本のモノづくり

柳本　私が考えるのは、ニーズという視点では両方同じなのですが、最大公約数をねらおうとしているのが日本のニーズではないかということです。
ヨーロッパは階級社会なので、下層の人間と富裕層が買うものは、そもそも違うというところからスタートしていますので、高いものもつくるし、安いものもつくるというようになっていきました。
日本では、中間層が多いので、真ん中の中庸なものをつくろうとします。パイの大きい

ところをねらって大量生産します。そうした状況の中で、家電メーカーとしてはパナソニックとかソニーが育ってきたのだと思います。ある意味、まれに見る、いい国と言えるかもしれません。例えば、アメリカのマッキントッシュというメーカーのアンプは高くて買えないけれど、ソニーのアンプはそれなりの価格なので買えますから、日本では多くの人が高い品質のものを安く買うことができました。コストを下げて、品質の高いものをつくってきたのが日本の役割だったのです。

芳澤 イタリア人が考えて、アメリカ人が工業化して、日本人が完成させると、よく皮肉っぽく言われますが、そうした状況がデザインをつまらなくさせたのでしょうか…？

柳本 ここ最近は、円安が続く中で、株を持っている人だけが儲かってるという経済状況が生まれてきて、社会に新しい階層ができつつあります。中間層が全体の多くを占めるというこれまで続いた社会が変化しつつあることや、人口が減少する中で内需だけでは成り立たなくなってきたというようなことから、産業界が次にシフトしていかなければならないことは間違いありません。

栗原 つまらないっていうことに関してですが、見方を変えると、こんなに高品質でよい車を、こんなに安く買える国は日本以外にはありませんが、それは日本の自動車産業の大きな功績と言えますね。日本では、フェラーリのような車はつくられていないけれど、ヨーロッパに、日本の軽自動車のような安くてよいクルマはありません。日本車はつまらないというかもしれませんが、海外から見るとキュートで素晴らしいと評価も高いのです。実際乗ってみると、高速でも十分な性能で、エコを考えるなら海外も日本の軽自動車のようなクルマが走れるよう、輸入障害になっている各国の規制や道交法を緩和してもらうようはたらきかけるべきだと思います。軽自動車を海外に輸出すべきだと思いますね。ダウンサイジングはエコに効く、重要な要素ですものね。

芳澤 私も昨年、軽自動車を買いました。軽自動車は、今、日本が世界に誇れる車だとは思います。でも、デザインは、欲しいという欲望だけではなくて、本来は生活を豊かにしたいということです。豊かになるということが重要で、高いものが欲しいわけでもない。

注1　レオナルド・ダ・ヴィンチ

イタリアのルネサンス期を代表する芸術家。一四五二年〜一五一九年。絵画、彫刻、建築、音楽、数学、工学、発明、解剖学、地学、地誌学、植物学など幅広い分野に様々な業績を残している。絵画では「最後の晩餐」「モナ・リザ」などが有名。

注2　ミケランジェロ
イタリアのルネサンス期の彫刻家、画家、建築家、詩人。一四七五年〜一五六四年。彫刻作品の「ピエタ」と「ダビデ像」が最も有名である。絵画では、「システィーナ礼拝堂天井画」と「最後の審判」などを残している。レオナルド・ダ・ヴィンチとともに「万能人」と呼ばれる。

ミケランジェロ、ラファエッロと共に、ルネサンスの三大巨匠と呼ばれる。

注3　ドイツ工作連盟
一九〇七年、ドイツで建築家、デザイナーらが参加し設立された団体。モダンデザインの発展に大きな役割を果たした。近代社会に即した芸術と産業の統一を構想し、機械生産を肯定し、製品の質の向上を目指した。一九三〇年代にナチスの圧力によって解体されたが、戦後再興され、現在も続いている。

注4　ヘルマン・ムテジウス（Adam Gottlieb Hermann Muthesius）
ドイツの建築家。ドイツ工作連盟の中心者。一八六一年〜一九二七年。建築家であった父の影響を受け、建築を学ぶ。一八八七年から四年間、司法省建設スタッフとして日本に滞在した。法務省赤煉瓦棟はその成果の一つである。一九〇七年にドイツ工作連盟の設立に参加。規格化を重視し、芸術性を主張する建築家たちとの間で「規格化論争」が起こった。

注5　バウハウス（Bauhaus）
一九一九年、美術と建築に関する総合的な教育を行うためにドイツ・ヴァイマルに設立された学校。工芸・写真・デザインなどを含めた幅広い教育が行われた。ナチスにより一九三三年に閉校されるまで十四年間という短い期間であったが、そこで行われた教育活動は現代美術に大きな影響を与えた。その中心は、合理主義・機能主義に合致していた。この流れを汲む合理主義的・機能主義的な芸術自体を指すこともある。

29　第一章　デザインとは何か

注6　ルートヴィヒ・ミース・ファン・デル・ローエ (Ludwig Mies van der Rohe)
ドイツ出身の建築家。一八八六年～一九六九年。二〇世紀のモダニズム建築を代表する建築家。ル・コルビュジエ、フランク・ロイド・ライトと共に、近代建築の三大巨匠、あるいは、ヴァルター・グロピウスを加えて、四大巨匠とみなされる。近代主義建築のコンセプトの成立に貢献した。

注7　パウル・クレー (Paul Klee)
スイスの画家、美術理論家。一八七九年～一九四〇年。ワシリー・カンディンスキーらとともに青騎士グループを結成し、バウハウスでも教官を務めた。作風はどの主義にも属さない独特のものである。

注8　ワシリー・カンディンスキー (Wassily Kandinsky)
ロシア出身の画家、美術理論家。一八六六年～一九四四年。ドイツ、フランスでも活躍し、抽象絵画の先駆者として位置づけられている。モスクワ大学で法律と政治経済を学んだのち、一八九六年にミュンヘンで象徴主義のフランツ・フォン・シュトゥックに師事して、絵画を学んだ。一九一八年に革命後のロシアに戻り政治委員などを務めた。一九二二年からはドイツのバウハウスで教鞭をとった。

注9　アウトストラーダ (Autostrada)
イタリアの高速道路。意味は「自動車道路」。自動車と百五十cc以上の自動二輪が走行できる有料道路。ドイツのアウトバーンと接続している。

注10　ジュージアロー (Giorgetto Giugiaro)
一九三八年生まれ。イタリアの工業デザイナー。イタルデザイン創設者。直線とエッジの利いたデザインで知られるようになる。一九九九年、カー・デザイナー・オブ・ザ・センチュリー賞を受賞。日本では「ジウジアーロ」とも表記する。

第二章　生活とデザイン・芸術

■豊かさの基準

栗原 豊かさの基準って何なのかなと考えたときに、物理的、精神的な見方があると思いますが、物理的な見方だけで考えると、モノが沢山あって、欲しいモノを手に入れられて、日本は本当に豊かだと感じますね。でも最近はその中で、その豊かさを感じられず、不満を抱えている人たちが多いのも事実だと思います。

昔だったら考えられなかったことですが、「不便であることが、楽しいし、豊かだ」と言う人もいます。私にしてみたら、それはあまりにも便利になり過ぎて、私たちが考える豊かさの基準が混沌としているのではないかと思いますが。物理的に豊かになったとしても、それと同時に精神的にも満足しなければ、本当に豊かさを享受しているとは言えないのでしょうね。

柳本 私自身は、それについては少し違う考えをもっています。社会の中の人たちの気持ちに、揺り戻しみたいなことがあるんだと思います。

例えば、一時ペンションブームというのがありました。今はあまり耳にすることもなく

なりました。あの人たちは、今どこで何をしているのでしょうか？ 都会に戻ってくるという感じがあるのではないかと思います。

三・一一という事件があったあと、私の知り合いの中にも、九州や沖縄に子どもも連れて移住した人たちがいましたが、ここ一、二年で八割ほどは戻ってきています。結局、仕事がなくて食べることができないということと、都会生活に慣れているから刺激が足りないというのが理由のようです。それらを見て、移住というのも、一時的な精神の惑いだったのではないかと思います。

栗原　そうですね。田舎に住むには、都会とは違った生活力がないと無理ですよね。私も、今、田舎に住んでいますけど、いろいろ生活の仕方が変わって慣れるのに大変です。なるべくエコで自然な生活をしているのですが、たとえば家の冷暖房、冬の暖房は薪ストーブだけなので、そのための燃料の薪づくりをしなければなりませんが、それは想像しているよりはるかに労力のいるものです。山からチェーンソーで木を切って、それを幾つかに切り分け、何十キロもある丸太を運び出し、斧で割って、しかも割った薪は一年以上乾かさないと燃料になりません。暖房するのも一年以上先を見込んで用意をしなければ暖房できないんで

すね。薪をつくるためのまき割り一つとってみても、あんなことを都会の人にいきなりやれって言っても無理ですよね。

柳本　家庭菜園も、土をつくることから始めないといけないですしね。

栗原　でも私は、こんな不便と思えることも、結構楽しんでいます。考え方を切り替えないと続かないですね。都会の人が、イメージ的に田舎にあこがれて来たとしても自分自身の時間と労力をかけないととても田舎では生活できませんね。不便でもその生活に価値があって楽しいと思えないと。私は、まき割りだけをして一日終わってしまっても楽しいと思っています（笑）。

芳澤　栗原さんは、八年間イタリアにいらっしゃったわけだけれど、国民性の違いって大きいですか？

栗原　そうですね、違いは大きいですが、でも案外共通点も多いですよ。田舎で生活する

人たちは、親切で付き合いを大事にしますし、相手に対する気遣いも案外日本と同じだなと思うことがよくありました。

日本のことで言うと、今の時代の人たちは、ほとんどのものを手に入れてしまって、所有欲といったものが希薄になった感じがします。

ハングリーという言葉は、あまり好きではありませんが、今の三十代、四十代の人たちを見ると欲がないなあと思います。私たちの世代は、洗濯機、冷蔵庫、掃除機、その後テレビ、クルマが世の中に出回り始めて、そういった工業製品を手に入れるために必死に働いた世代ですから、とても欲がありました。今の若い人たちのことを覇気がないと言う人がいますが、そうではなくて幸か不幸か、欲しいものがそれほどないんですね。欲がなくて穏やかな世代なんですね。

芳澤 私たちの世代は、前の東京オリンピック世代、私たちの親の世代は、洗濯機が欲しい、テレビが欲しい、車が欲しい、家が欲しいと、ある意味単純でした。今の三十代、四十代の人たちは、物質的なものは揃っているから、何が欲しいという部分が不明瞭になっているんでしょうね。だから、別の豊かさにシフトしていく時期になっているように思います。

35　第二章　生活とデザイン・芸術

■ワクワクするデザイン

柳本 確かに、社会全体が無意識にモノではない豊かさの方に動いているという言われ方がされています。

私の考えは、この部分もちょっと違っています。私が関わった海外のインテリア雑貨メーカーの物販イベントが大好評でした。俗にいうバカ売れという状態。その売れ方を見ていると、モノが売れなくなった、モノに豊かさを求めていないというのは、魅力のあるよいモノをつくれなくなったことの言い訳なんじゃないかと思ってしまいます。やはり、欲しいモノがあれば買いますよ。ワクワクしたから、買うんですよ。ワクワクするモノがないから、「モノからコトへ」とか言い訳のように言っているということがあるのではないかなと思います。

芳澤 もともとのデザイナーの仕事は、人をワクワクさせることですよね。

栗原 そう、ワクワクさせるっていうことが必要です。

芳澤 モノが少ない時代はシンプルでした。今は、シンプルな見方だけではなかなかうまくいきません。

だからといって、今の時代、精神的な満足感だけを追い求めているわけでもありません。着るものだって、住む場所だって、絶対必要なモノですからね。

柳本 キャンプをするにしても、道具が必要です。結局、モノによってコトをつくっているわけです。

芳澤 美術や芸術なども含めて、クリエイターの仕事は、生活を豊かにするという意味でも大事ですよね。

絵を描いて、デパートやギャラリーなどの展覧会でそれを販売して生計をたてているわけです。パンを食べるために描くから「パン画」と言いますが、今の美術の世界の人たちも、売れる絵を描くために、何が人気なのかということを知るマーケティングのようなことをしているわけです。全く同じ状況におかれています。

栗原 一般的には、私たちから見ると、美術家や芸術家の人たちは、デザイナーとは違って、マーケティングなどとは関係のない世界にいるというイメージがありますけどね。

芳澤 私は、栗原さんと同じ歳で、今年六〇歳になりましたが、つい二、三年前までは、芸術家にマーケティングなんて関係ないと思っていました。

でも、食べていかなくてはいけないのは全く一般人と同じで、他の職業となんら変わりがないということをやっと理解しました。商業美術の社会的地位が低いとは思っていません。経済も分からない芸術家なんて全然だめだと思います。世の中の動きや世界の動きと無関係に、唯我独尊で山にこもっちゃうような人に大した人はいないと思っています。

■何のための芸術なのか

柳本 何のための芸術なのかということですよね。自己追及のための芸術なのか、自分の芸術表現の理解を求めるためなのか。

栗原 芸術は、理解されなくていいものなんじゃないですか。

芳澤 だから話が戻りますが、フェラーリを何のためにつくっているのかということと同じです。つくりたいからとか、やりたいからといっても、結果的には経済的に成り立っているわけです。その意味で、私は、フェラーリは、芸術だと思います。

私のように日本人の絵描きが、トークショーをしたときに一般の方からよく質問されることがあります。「ファインアート（注1）の芸術家は、お金のことなんか考えていないんでしょ」ということです。日本のほとんどの方が勘違いしています。ゴッホのように貧しく一生を終える生き方が芸術家だという、典型的な思い込みがあります。

栗原 私は以前、芸術家と言われる人は、奇人変人だと思っていました。四〇代になった頃から、芸術家と言われるような人たちとお付き合いする機会が増えて、皆さん純粋で、極めて常識人が多く、はっきりしたビジョンをもっていて、私の先入観が間違っていることに気がつきました。

芳澤 それは誤解ですよ。レオナルド・ダ・ヴィンチもミケランジェロも個性が強い人物だったとは思いますが、都市計画をしたり、市民の矢面に立って戦ったりして、絵を描いていただけではないですよ。いわば、市民の中の指導者的立場の人でした。社会常識があって、なおかつ、一般大衆よりも先見性があったわけで、こういう人たちが真の芸術家だと、私は思っています。

日本だと、絵描きだから人と変わっててもいいんだと思っている人は、結構います。

栗原 芸術とはそういうものだとインプットされているということがあると思います。ゴッホが耳を傷つけた逸話などが、そんな思い込みの根拠になっています。

柳本 今言われてるのは、結局コンテンポラリーアート（注2）の話ですよね。印象派以降のことです。ダヴィンチを狂った人と言う人はいないです。

芳澤 戦後の数十年の間に、何のせいか分からないですが、一握りの例外的なところをつかまえて勘違いしています。

柳本　中世の画家は、基本的にクライアントがいて、クライアントのために、肖像画や教会の絵を描いていました。全部仕事としてやっていました。

栗原　だから、絵を見た大衆が、その意味が分からないということはなかったですね。

柳本　写実画ですから、大衆にも分かりやすかったということもあると思います。

芳澤　要するに、当時の大衆は、文字が読めないから、キリスト教文化を伝える方法として絵を描いて伝えたわけです。伝えるための美術でした。ですから、写真ができて以降、大きな変化がありました。

栗原　人に何かを伝えるということは、やはりデザインの重要な目的ですよね。

芳澤　私が日本の画家の中でいちばん好きなのは俵谷宗達です。今、尾形光琳と一緒に琳派ということになっていますが、その議論をし始めると話がそれてしまうのでそれは置い

ておきますが、俵谷宗達は、最高のデザイナーです。デザインとか芸術とかいう範疇を超えています。

柳本 デザイナーでありながら、プロデューサーでもありますよね。いろいろなクリエイターをまとめて大きな仕事をしていました。

注1　ファインアート（fine art）
日本語の芸術とほぼ同じ意味であるが、応用芸術や大衆芸術などと区別して純粋芸術を意味する場合に使われる。芸術の中でも美術について使われることが多い。代表的なファインアートは絵画、彫刻である。

注2　コンテンポラリーアート（contemporary art）
現代芸術、現代美術、あるいは同時代芸術と訳される。第二次大戦後に生まれた新傾向の美術。二十世紀に入ってから大戦前までに生まれたシュールレアリスムや抽象主義など新傾向の美術は「モダンアート（modern art）」と呼んで区別することが多い。

42

第三章　デザイン・芸術の今日

■社会構造の変化とデザイン・芸術

芳澤 話が戻りますが、私なりのテーマは、どうしてデザインがつまらなくなってしまったのか、車だけじゃないですよ（笑）、美術も含め、全部つまらなくなってしまったのはどうしてだろうということです。

栗原 それは工業化されたからではないですか。モノをつくるうえでいろいろな制約があって、沢山、安くつくらなくてはいけないというのがいちばん大きな理由で、それが均一化を進めたのでしょう。デザインを考える中で、その課題を乗り越えられれば、また面白くなると思いますね。

芳澤 最初に話題に出たバウハウスは、どこを目指していたのですか。

柳本 バウハウスは、ヨーロッパの中で、宗教とか階級などをフラットにしていこうという、ある意味共産主義的な考え方です。ロシアのような共産国からカンディンスキーのような

人を講師に招いていることからも分かります。

栗原 私は、バウハウスには、アーティストへの反発を感じます。装飾ではなく、機能を美しく表現しようとしました。

芳澤 唐突ですが、柳宗悦の民芸運動を思い浮かべました。

柳本 柳宗悦の「用の美（注1）」ですね。そもそもどうして民芸運動が始まったかというと、日本の朝鮮併合がきっかけでした。ときの日本政府が日本帰化政策をとりました。そのグローバリゼーションへの反発としてローカリゼーションの運動として起こったのが民芸運動です。簡単に言えば、地方の無名のものづくりの中に美があるということを発見していく運動でした。例えば、青磁とか白磁とかの地域性に根付いた雑器に光をあてたのです。

でも、私は個人的には、その民芸運動にはウラがあったのではないかと思っています。一つ目には、民芸運動に参加していた人たちの中には、白樺派の人たちがいっぱいいました。多くは学習院の出身です。そもそも明治・大正時代に、海外に行って、いろいろな

45　第三章　デザイン・芸術の今日

器を買ってくるということができるのは、相当なお坊ちゃんだったはずです。お金持ちのお坊ちゃんの遊びだったのではないかと思っているのです。

もう一つは、運動のメンバーで人間国宝になったような作家の方々が、「あなたは無名だけどいい作品をつくっていますね」とお墨付きを与えることで、上にあがってくるスーパースターをつくらないようにして、既得権を守ろうとした動きだったのではないかと考えているのです。今でも、とある陶芸の窯元には、柳宗悦や吉田璋也（注2）の肖像画を飾り、仕事始めに拝んでいて、どこか宗教に近い形にまでなっています。人間国宝の濱田庄司氏をそのように扱っているところもありますね。

栗原　本来は、アンチ権威だったのに、それ自体が権威になってしまっているところがありますよね。

バウハウスや民芸運動をもっと遡ると、日本では千利休（注3）ですね。そこに転がってる茶碗を、千利休が凄いといえば凄くなる「見立ての文化」。でも、あの時代のものを見返してみると、やっぱりいいですよね。

柳本 あの時代につくられた作品のほとんどは無名の人の手によるものですが。とても美しいですね。国宝になっているものもほとんど無名の人によるものです。

芳澤 今見ても、価格ではなくて、審美眼的に見て素晴らしい芸術です。それはまちがいないことです。

柳本 千利休が、無名のものにプライスリストを世界で初めてつくったのです。いわば、錬金術です。でも、みんなに理解されなかったら自分で勝手に主張しただけで終わってしまった話ですが、共有する価値を提供できたからこそ、それが一定評価されたわけです。

芳澤 今の時代に民芸品というと、何か手づくりの田舎のお土産というか、変なイメージになっていますが、民芸運動の中で、発掘されたモノは、豊かだし、美術的にも美しいと思います。あの時代を見ていると、私は「豊かだ」と思います。

柳本 それは、お金と既得権をもった人たちが、文化的な貢献に積極的に取り組んでいた

47　第三章　デザイン・芸術の今日

ということだと思います。

芳澤 そうした人たちは、確かなモノを見る目、審美眼をもっていましたよね。

柳本 柳宗悦は、国宝級の茶碗をコレクションしていました。あの頃はまさに格差社会だったので、そうしたことができるお金持ちだったのです。その中で、お金持ちの人は、お金持ちとして、社会に対して何を還元するかということを考えていたと思います。

あとあと「鉄道王」などと呼ばれるようになった人は、インフラを整えるのが国民のためになると考え、鉄道をつくり、駅前に百貨店やスーパーマーケットをつくっていきました。今日では、お金を儲けるだけのマネーゲームに走ってしまっている人たちがいますが、当時は、社会還元性、CSR（企業の社会的責任）的なことを考えていました。

芳澤 そうですね。戦前までは、金持ちが金持ちとして、社会的役割を果たしていました。

私の地元の神奈川県の実業家に原三溪（注4）がいます。彼は、関東大震災のときに箱根にいましたが、その日のうちに横浜に行き、避難をしている人たちに蔵の中の米を全部

出して支援活動をしています。そのあとも復興会などをつくって、私財を投じて復興に尽くしています。あの頃の財界人も、政治家も、社会的な役割を果たすということに真剣だったのではないかと思います。

柳本 それも教育だと思います。帝王学というか、おじいさんから子へ、子から孫へ、金持ちたるものどうあるべきかが教育されていたんだろうと思います。戦後になって、お金持ちも貧乏人もみんなフラットに一緒に教育を受けるようになりましたから、両方の特徴的な意義を排除してしまいました。結果、今のお金持ちの子弟も、お金を使って何をやっていくかなどと教わっていないから分からないのですね。

芳澤 フィレンツェのメディチ家（注5）のことが思い浮かびますね。メディチ家がいなかったら、壮大な美術品は残っていなかったし、私たちは見ることができなかった。
話は戻りますが、戦後日本の社会の構造が中間層に集まった結果として、そこをターゲットにした商品は、よいものができていないような気がするのですが。

栗原　いや、私は、中間層に向けたよいものはできていたと思いましたが…。むしろ日本の場合、中間層しかターゲットにしていなかったぐらいではないでしょうか。

芳澤　戦前、日本の文化資産として残っているモノは壮大なスケールだし、一人ひとりが間接的に恩恵は受けているわけですが、一般に買えるわけではない。とある人が言っていたことがとても気になっているわけですが、「中産階級が増えても文化は発展しない」という考え方です。何十万円くらいのモノを買う人がいっぱいいても、文化は発展しないと言うのです。だから、かつてのようにまた二分化が進めば、パトロン文化が発展すると。

栗原　日本の社会構造も、少しずつ変わりつつありますよね。

芳澤　戦前は、今のレベルではないものすごい所得・財産の差がありました。その中で、戦前の人は社会還元をしていました。芸能・文化に生きる人たちもその恩恵に浴して生きてきた部分があります。今は、お金をもっている人たちに文化の造詣をもつ人は少ないし、そもそもお金を使わないですからね。

50

栗原 日本の世の中のシステムがそのようにつくられてきてしまっているから、ある意味しょうがないですよ。文化芸術に目を向けるゆとりのある本当のお金持ちが生まれにくいという社会構造が、根底にあると思います。

芳澤 今おっしゃられたシステムというのを敷衍して言えば、教育なんじゃないですか。

柳本 教育もそうですし、マーケットもそうです。

日本には、オークションといってもヤフオクみたいなものしかありません。オークションは、ある意味セカンダリーなマーケットです。二次流通ですね。

海外のオークションについてよく誤解されていることですが、「○○が何十億で落札されました」というようなニュースがときどき流れて、そんなことが日常的に行われているのかと思われがちですが、そんなのばかりでは、オークション自体が何百年も続かないですね。オークションで扱われているものの九十％以上が、百万円で買って散々使ったモノを百万円で売るという取り引きです。フェアトレードの場なんです。オークションには信用があります。日本の場合には、そうした信用がありませんから、百万円で買ったいいテー

ブルを出品しても誰にも買ってもらえないし、下手すると粗大ごみになってしまいます。そうするとオークションではなくて、IKEAで買えばいいやとなってしまいます。

芳澤 昔は、絵に「〇〇百貨店美術部」というシールを貼っていました。これは間違いなく推奨しますという百貨店の保証のようなものです。「今、シール貼って、ちゃんと売れる？」と、とある百貨店の偉い方に質問したら、黙っていましたけどね。

柳本 ブランドも目利きも崩壊してしまいましたね。

芳澤 昔は、デパートの美術部といえば見識がありました。今では、他の全く関係のない売り場から配置転換で美術部に異動してきますからね。美術部は、特別の売り場だったようで、果たしてきた役割も大きいと思います。

■日本社会と欧米社会

栗原 それは日本のシステムとしてそのようになってしまったことだから、さきほども「ある意味しようがない」と言ったわけです。今、銀行に行って「こんなことをしたいからお金を貸してくれ」と言っても誰も耳すら貸してくれないですよ。まず、担保がなければお金なんか借りられませんよね。「その計画は素晴らしいから、貸しましょう」ということはありえない。そういう仕組みになっているのです。銀行に限らず、ビジョンを理解して、それをサポートできるような仕組みがないし、それが現実ですね。
アメリカに行ってしまった、中村修二教授（注6）を例に出すまでもなく、日本のシステムに合わない人が出てきたということは、別に珍しいことではないと思います。

芳澤 中村教授の話は、アメリカでは、別に大したことではないけれど、日本では象徴的なできごとですよね。日本の企業風土というか働き方も含めて、考えさせられることでした。

柳本 あのできごとは、一つの組織に属せない異端の人間という位置づけの話として語られますが、成果の側面で別の見方ができます。アメリカの会社にいたら、成果を出せなかったら解雇です。日本には、それを許してくれる環境があります。最初からアメリカにいた

らすぐに解雇されていたかもしれません。

栗原 私の場合は、日本の会社で働いてからイタリアに行きました。日本の社会の中で生きてきた経験があったから、イタリアの社会の珍しさを楽しんだり、面白いと思えたりしました。ヨーロッパに生まれた人間だったら、そんなには面白くなかったかもしれないなと思います。ヨーロッパでは、成果さえ出せば、どんどん仕事のオファーがあります。

柳本 欧米は成果主義ですが、日本はこぼれ落ちそうな人を拾ってくれる仕組みがあります。スーパースターは出ないですが。落ちこぼれは拾うけれども、天才は育てられないというシステムです。教育も同じです。

栗原 日本の企業の場合は、採用して入社してから社員教育を三年くらいはします。ヨーロッパでもアメリカでも、すぐ仕事ができなくては相手にされません。日本のような甘い会社は欧米にはないですよ。

芳澤 スポーツの世界は、実力が一目瞭然、分かるからいいですよ。芸術や美術の世界では、賞をとったとしても、本当の意味での実力がどの程度なのか分かりませんから。

柳本 組織の中で承認されていないといられないというか、組織に所属していないとアイデンティティを保てないという感じですね。

芳澤 「○○先生に師事している」というような、会派に所属しているという後ろ盾がないと、美術の世界では未だに食べていくのは大変ですね。

栗原 どこの馬の骨か分からない人間が、ポートフォリオ一つ持って、イタリアの会社に雇ってくれと突然行って面接を受けて、「じゃあ、明日から来なさい」と言われて私は雇ってもらいました。もちろん、出身大学などを見ない訳ではありません。だけど、それが重視されるわけでもありません。どんな仕事をしてきて、どんな成果があったのか、その能力が会社に必要なのか、将来性があるのかなど、雇う側に、それだけの人を見る目と判断する力があるかが問われるわけです。日本では、人事の担当者が自分の責任でこの人を雇

55　第三章　デザイン・芸術の今日

うというのはなかなかありませんよね。

芳澤 画家の世界も、どこかの会派に所属するのは、基本的にはサラリーマンになるのと同じなんです。自分の先生が出世すれば、出世できる。師匠と弟子の関係から、上司と部下の関係になっている気がします。

あるいは、若い人間の中から飛び抜けた人というのがたまにいて、それはそれでまた生きづらいのです。先生と大喧嘩になって飛び出して行ったりね。

日本だけがそういう世界なんですか？ ヨーロッパは、そうではないのですか？

栗原 日本は、やはり特殊だと思います。特殊なくらい、みんな同じようにいい人なんですよ。皆親切で、おおむね貧乏ではないし。ですから、外国人にとってはとても居心地がいい国だと思います。特殊な社会ですから。

芳澤 そんな日本社会に収まりきらない人は、中村修二先生じゃないけど、海外に行ってしまうんですかね。

56

栗原 でも私、今、学校で若い人にデザインの勉強を教えていますが、これから働く仕事場は、日本ばかりじゃないんだから、世界へ行った方がいいよと言うんですね。でも、若い人たちは行きたがらないですね。海外に対し、そんなに関心をもっていないんですよ。やはり、日本の方がぬくくていいんですよね。

芳澤 それが、日本人の気質、体質みたいなものですかね。

栗原 それが、現在の日本社会ですよ。結局、平和なんだなあと思います。

柳本 ただ、アメリカでも、自分の住んでいる州から出たことがない人がほとんどというデータがあります。自分の州の地図を書けないということも多いですね。アメリカ人は圧倒的に移動しません。日本人の方が、国内をグルグルと動いています。

栗原 外の世界を知らないことを不幸と思うかどうかですよね。ずっと同じ場所に暮らしているということを幸せだと感じている人もいると思いますし。

柳本 逆に言えば、不幸も分からないですよね。イラクなどでずっとレンガを積んでいる子どもは、世界中の子どももみんなレンガを積むという労働をしているんだと思っているんじゃないでしょうか。日本では同年代の子は仕事をしないで遊んでいると知ったら、驚くかもしれません。

栗原 昔、インドに行ったときに、ドブのようなところで水浴びをしている子どもたちを見てショックを受けました。日本にはそんなところはありませんし、当然水浴びはしないし、そんな水を飲むこともありません。やはり、日本は衛生的で素晴らしいですよ。

柳本 素晴らしいかどうかも、外に出て、自分を見て、初めて分かることです。実際に海外へ行って初めて、その国のよさが体験として理解できますが、逆に、日本から離れることによって日本の面白さも分かるということがあります。

栗原 ヨーロッパの国々を見ていて羨ましいなと思うのは、日本のライフスタイルと全然違うことです。同じ二四時間を過ごすのに、とてもゆったりしています。日本にいると、

不思議なんだけど、あっという間に一日が終わってしまいます。その代わり、いろいろな情報が入ってきますが。

芳澤 イタリアを知り尽くして見るべきところが分かる栗原さんにイタリアに連れて行ってもらったら本当は面白いでしょうね（笑）。

今回、私は、イタリアにはツアーで行きましたが、ツアーの団体に所属していることが本当に恥ずかしくなりました。それはもう、せこせこと、お店に入って「はいここで三十分。どこかの建築物に行って、はい二十分とか。二十名ほどの集団で、ミラノの街をグワーッと動くわけです。日本の生活スタイル、そのままです。私はその中にいましたが、それを現地の人とか、ミラノに住んでる日本人でもいいですが、遠目に俯瞰して見たら、「何やってるんだろう？」と思われるんじゃないかという恥ずかしさを強く感じて帰ってきました。

栗原 イタリアにいたときに、田舎の友達の家に泊まりに行くと、一日の流れがなんでこんなに充実しているんだろうなといつも思いました。

秋になると、みんなでキノコを探しに森に入って、取ってきたキノコを料理して、ワイ

ンを飲みながら、夜中までおしゃべりして…、そんな感じで一日が過ぎてしまいますが、誰も時間を気にしないで実に充実した一日なんです。日本ではなかなか味わえない時間の流れですね。

芳澤 ツアーに参加していると、他の日本のツアー客と一日の間に、二、三組出くわしました。日本人がこんなツアーをあちこちで考えて、あちこちで実施して、それに一生懸命ついて行く自分、というのをある意味皮肉っぽく客観視していた部分もあるのです。恥ずかしかったですよ、最初から覚悟はしていましたが。

国民性っていうのは、簡単には変わらないのでしょうか。これからも、政治や制度の問題ではなくて、システムでもなくて、日本人の体質は変わらないぞという前提で考えないといけないんじゃないかと思い始めています。

柳本 でも、歴史を振り返ってみると、劇的に変わった時代は確かにあります。明治維新とか太平洋戦争での敗戦とかです。大きなカルチャーショックのように、システムが総入れ替えで更新されると、それに準じて社会や国民性が変わっていくようになっていきます。

栗原 日本の田舎にいると、イタリアなどとの共通点を感じることがありますよ。ついつい、都会中心に考えてしまいますが。沖縄なんか、どちらかというとイタリア的ですよね。一日が四十八時間くらいある気持ちになりますね。

芳澤 イタリアの郊外の風景を見ていて、北海道の草原を走っているような気がしました。ツアーで訪ねたのは、十六か所です。フィレンツェ、シエナ、アッシジもナポリもヴェネツィアも行きました。まさに弾丸ツアーです。ゴンドラも乗ってきました。テレビのイタリアに関する番組に出てくるようなものは、みんな見てきました。

私の今回の旅は、私の作品はフレスコ画（注7）の技法がルーツなので、「最後の晩餐」に代表されるフレスコ画的作品群を見ることが目的でした。最初にナポリのポンペイで娼婦の館の壁画を見て、ミケランジェロも見て、最後はミラノのダ・ヴィンチで終わるコースです。極端ですね。ポンペイの商業看板的な壁画から最後の晩餐までです。

職人的絵画も多くある中で、ダ・ヴィンチは芸術だなと思いました。これが本物の芸術かと改めて思いました。宗教画ですから、説明するための絵ですが、ダ・ヴィンチの描いたものだけは芸術だなと思いました。

61　第三章　デザイン・芸術の今日

栗原 フィレンツェ、あの辺りはどうでしたか？トスカーナ地方はイタリアの中心に位置して、イタリアの標準語というのはあの辺りで使われているんですね。私は、トスカーナ地方に友人が多いのですが、彼らの家に顔をだすと、必ず一緒に食事をしようと招待してくれます。人と会って話をするというのが本当に好きな人たちなんですね。

芳澤 イタリアに行ったのですが、時間はイタリア時間じゃなかったですね。日本時間でした。「疲れた」と言う暇もなく動くから体力が続いたのだと思います。日本のおじさん、おばさんはすごいなと思いました。ツアー参加者は、ほとんどがリタイアした年上の方々です。私は、今回は妻と一緒に行きましたけど。皮肉の意味も込めてですが、日本人は偉いですね。旅館のパンフレットや旅行会社のパンフレットでもそうですが、食べきれないような量のごちそうの写真が載っていて、ちょっと違うんじゃないのと思いますよね。旅行に求めている豊かさも変わってきていると思います。

栗原 私は、飛行機についてそれを思います。エコノミークラスの狭いシートと空間は窮屈すぎて大げさに言えば非人道的でもありますよね。せっかく大金をかけて遠いところに

柳本　一時期、ライアンエアーは、立って乗るシートというのがありましたが、あまりに反対が多くあってなくなりました。ジェットコースターみたいなものですね。

芳澤　私は、価格の問題だけではなくて、こういうサービスをしたらその人たちのためになるかどうかを基本として考えないといけないと思っているわけです。売れるか売れないかではない。発想が根本的に間違っていると思っています。

旅行するわけですから、もう少し旅の初めの時間をゆったり過ごしたいですよね。エコノミーだから仕方ないとみんな諦めて乗っています。それこそデザインを考えなければ…。

注1　柳宗悦　用の美
東京都出身の思想家、宗教哲学者。一八八九年〜一九六一年。正しくは「やなぎむねよし」と読むが、「そうえつ」と呼ばれることも多い。日常生活の中で使われている日用品の中に「用の美」と言われる実用品の中に美しさを見出し、民芸運動を興した。「民芸」とは、「民衆的工芸」の意味である。

注2　吉田璋也
鳥取県鳥取市出身の民芸運動家、医師。一八九八年〜一九七二年。柳宗悦の民芸運動に共感して活動した。民芸の普及に

注3　千利休
　戦国時代から安土桃山時代にかけての商人、茶人。一五二二年～一五九一年。わび茶の完成者として知られ、茶聖と称せられる。

注4　原三溪
　本名は、原富太郎。一八六八年～一九三九年。現在の岐阜県岐阜市出身の実業家であり茶人。三溪は号。横浜の豪商である原善三郎の孫の原屋寿（やす）と結婚し、原家に入ったのち、富岡製糸場を中心とした製糸工場を各地に持ち、絹の貿易により富を築いた。関東大震災の際には、私財を投じて復興に尽力した。

注5　メディチ家（Medici）
　ルネサンス期のイタリア・フィレンツェで、実質的な支配者として君臨した銀行家、政治家。フィレンツェの後にトスカーナ大公国の君主となった一族。強大な財力によって、多くの芸術家（ボッティチェリ、レオナルド・ダ・ヴィンチ、ミケランジェロなど）を支援し、ルネサンスの文化の開花に大きな役割を果たした。

注6　中村修二教授
　日本出身でアメリカ国籍の技術者。一九五四年、徳島県に生まれた。日亜化学工業在籍時に、高輝度青色発光ダイオードの製造方法を発明・開発した。二〇一四年、赤崎勇氏、天野浩氏と共同でノーベル物理学賞を受賞。

注7　フレスコ画
　絵画技法の一つ。壁に漆喰を塗り、生乾きの新鮮な状態（フレスコ）の間に、水または石灰水で溶いた顔料で描く。この技法で描かれた壁画をフレスコまたはフレスコ画と呼ぶ。

第四章　私の修業時代

■イタリアに渡ったカーデザイナー　栗原典善

栗原　私は、イタリアでは、最初イタリア語の勉強のためにペルージャ大学に通っていました。ペルージャ（注1）はウンブリア州の地方都市ですが、その歴史ある旧市街のはずれに住んでいました。

柳本　栗原さんは、どうしてイタリアに行ったのですか？

栗原　カーデザイナーとしてホンダに入って四年くらい働きました。ただ、カーデザイナーとしては、やはり本場のイタリアに行きたいなとずっと思っていました。ホンダにいた四年間はとても忙しかったのですが、会社の仕事が終わってから、友達とデザイン事務所をつくって、夜中まで働いていました。でも、こんなことをいつまでもやっていてもしょうがないと思い、お金を貯め始めました。私がイタリアに行く三年くらい前から彫刻家になろうとして先にイタリアに行っていた友達がいたのですが、「ローマまで迎えに行くから、早く来い」といわれて、ホンダのデザイナーという恵まれた仕事を辞めて、ローマに旅立

つにしました。結果、彼にいろいろ面倒をみてもらって、イタリア生活をスタートさせました。

すぐに仕事をするつもりでしたが、ペルージャに外国人が学べる学校があることを知り、そこなら入学できるだろうと思ってペルージャへ行きました。

友達がそこの卒業生でしたので、いろいろ教えてもらい、その友達に紹介してもらって家を借りて、そこから学校に通いました。そこで、三か月くらいイタリア語の勉強をしたら少しずつ話せるようになってきて、結局半年くらいは大学にいました。シチリアの方へ旅行に行ったときに現地の人たちと話をしてみると、ちょっとは通じるんだなと確信したので、自身のポートフォリオを持って、トリノにあるジュージアローのデザイン会社に面接を受けに行きました。意外に「すぐ来い」と言ってくれましたので、相手の気が変わらないうちにすぐ行こうと思い、そのままトリノに住み着いたという感じです。

自分で振り返ってみても、かなりいい加減ですね。

そのときに持って行ったポートフォリオは、ホンダに勤めていた時代のものではなく、イタリアに行ってから描いたものです。大学に通って勉強しながら描いていました。当時は、同じようにイタリア語の勉強に大学に来ている、スイス人、アメリカ人、イギリス人、ド

イツ人の友達たちとよくピクニックに行きましたね。イタリア語の上達には、みんなで習いたてのイタリア語を使ってコミュニケーションをしていたのがよかったですね。話が前後しますが、ホンダに入ったときは、私は二輪のデザインをしたかったのです。スーパーカブ（注2）よりもいいものをつくりたいと思っていました。入社したときは、結構就職難の時代でしたが、なんとか入社させてもらえて、自分の配属希望は二輪でしたが、配属先もうまく二輪にしてもらえました。そういう意味では希望どおりのことはマスターとしてイタリアに行きたいという気持ちがその当時から強くありましたね。

結果的に四年在社したわけですが、四年くらい会社にいればひととおりのことはマスターして、できるようになりますから、ここで会社を辞めようと思い、上司に「そろそろ辞めます」と言ったら、「辞めたら二度と戻って来られないんだから、辞めるんじゃない」と反対されました。

柳本 周りから反対されませんでしたか。

栗原典善氏　1979年トリノにて

栗原典善氏　1981年

栗原 その頃、すでに父はいなくて、母には、説明しても分からないですよね。反対も何もなかったっていう感じです。私はイタリア時代、イギリス、ドイツ時代を入れると八年間日本を離れていましたが、その間一度しか日本に帰国しなかったので、母は寂しかったと思いますね。母の方はイタリア、イギリスと私の様子を見に来てくれましたが…。

芳澤 栗原さんは飄々とおっしゃるけど、苦労はなかったのですか？

栗原 その当時は苦労していたのかもしれないですが、正直覚えていないですね。苦労した覚えはないんですよ。若さの特権かもしれないけれど、お金がなくても全然不安はなかったし、それより興味のあるものが周りにいっぱいあって、夢中で生活していたような気がしますね。

芳澤 事実をあげていくと、客観的には苦労しているように見えますが、本人は、苦労したと思わない、というのが面白いですね。

栗原 苦労ということで強いて挙げれば、トリノでの家探しでしょうか。トリノには家を貸す人もいないですし、そもそも賃貸物件がないのです。基本的に、みんな、家は買うんですね。借りた人の権利が強くなるから、貸し手がいないのです。

最初は、ペンションに泊まって、毎朝早起きして新聞に載っている賃貸物件の広告を見て電話をするんですが、一日五件くらいしか出ていないんですよ。早く電話をかけないとほかの人に借りられる可能性が高いので、毎朝、新聞を買いに行くというのが日課になってしまいました。そんな日課を繰り返し一か月くらいがたった頃、やっとアパートを探し出して契約することができました。

やっと借りられたその家は十階建のアパート、日本でいうマンションで、寝室、バス、キッチンしかない狭いところでしたが、それでもやっとここで暮らせると喜んでいました。大家さんはトラックの運転手でした。奥さんと子どもがいましたね。そういえば、入居して半年ほどたった頃、旦那さんが話を聞いてと言うので、大家さんの部屋に行ってみると、家族がみんなで泣いていました。聞いたら、アパートの駐車場に置いてあった商売道具のトラックが盗まれたので泣いていたのです。そんなことがあって、そのアパートを売らなければならなくなったので、そこを出なくてはならなくなってしまい、また借家探しをし

なければならないのか…とがっくりきていたのですが、ジュージアローのミランダというお姉さんが、使っていないアパートがあるというのでそこを借りることができました。とにかく家探しは苦労しました。

芳澤 日本人だからという苦労はなかったですか？

栗原 多分、人種差別的なことはあったと思うのですが、自分では覚えていないですね。日本人自体が珍しい、ということはありました。子どもがやってきて、「お母さん、中国人だよ、見て」みたいな感じですね。まるで動物園で珍しい動物を見るのと同じような感じだったのでしょうね。でも、子どもたちに「僕は中国人じゃなくて日本人だよ」とイタリア語で話しかけると、ものすごくびっくりすることが頻繁にありました。きっと子どもにしてみれば、東洋人がイタリア語を話すなんて、想像できなかったのでしょう。我々のような東洋人を見たことのない人たちが多いので、珍しかったのでしょう。地方都市というのは、結構そんなことが面白くて楽しかったですね。

日本と言うと、イタリアの人たちから、「そこは中国のどの辺にあるんだ？」なんて平気

72

で言われました。だけど、友達になると何かというと家に呼んでくれて、家族みたいに思ってくれて、いろいろなことで助けになってくれました。私は、イタリア人の人懐っこい気質は大好きです。今の日本では、家に友達を呼ぶっていうのは、ほとんどないでしょ。

芳澤　今、日本とイタリアのどちらに住みたいって聞かれたらどう答えますか。

栗原　この歳になるとやっぱり生まれ育った国の方が居心地がよくなりますよね。でも、一〜二年だったらまたイタリア語の勉強をしに住みたいなとも思っています。たぶん三〜四年後はイタリアにいるかもしれませんので皆さん遊びに来てください（笑）。

■孤高の日本画家　芳澤一夫

芳澤　私は三月三一日生まれなので、小学校に入ってからは、四月生まれの子と比べて一年も違うから何をやってもビリでした。勉強もできなくはないけどきわめて普通。給食を

食べても遅いですね。「芳澤の通信簿は1から5まである」と先生にからかわれたのを覚えています。体育が1で美術が5。

人より何か優れているとしたら美術でした。それが自分の支えになっていたのですが、あとで先生が見つけて持ってきてくれた作文に、幼い頃から絵描きになるという私の思いが書かれていました。中学、高校と進んでいった中で、いつもそれしかなかったですね。

六十歳になった今日まで、絵描き以外の何になろうかと悩んだことはありませんでした。

小さいときは、休みの日にはずっと絵を描いていました。

いちばんの問題だったのが、どうしたら絵描きになれるか、絵描きになるにはどうしたらいいかという私の最大の関心事に答えてくれる人が周りに誰もいなかったことです。

高校に行って、美術大学を受ける前に、友達から「じゃあ、今から予備校に行って、デッサンをしなくてはいけないよ」と言われて、東京に出たのです。そこで、皆のデッサンのうまさに驚き、浪人することを覚悟して、結局研究所に四年間いました。二年めにはそれなりに上手くなったのに、受験問題が変わって受けてもダメだと思いました。

途中から下宿していましたが、周りに私と似たような人がたくさんいて、いろいろな地方から出てきた人もいて、アルバイトをしながらほどほどに生活ができるし、周りの目も

ないから気楽でした。ただ、少し年上の人たちを見てみると、身を持ち崩しているような人もたくさんいて、東京にこのままいたらいけないと思い地元に戻ってきたのです。その後もいろいろやりました。土木作業員、石積み、解体業もしました。そんなアルバイトをして食いつなぎながら、公募展に作品を出しながら、独学を続けました。

栗原 私の友人も彫刻家で、イタリアで頑張っていましたが、途中で夢破れる人が多いのに、よく続けましたね。普通、そこまでモチベーションがもたないですよね。

芳澤 自分のことではないですけど、放っておいてもなるやつはなるなんですよ。絵画科の同期六十人の中で、「今、プロが何人いるの？」という話をします。学校の先生になった人とか、大学の教授になった人もいますが、あとはおそらく地方に帰って絵画教室を開いている人はいると思いますが、団体展や個展を開催してプロ活動をしている人は、ほとんどいないと思います。それでいいと思います。

柳本 それは共感します。私の妻は全くデザインの教育を受けていません。雑貨のデザイ

ンもやっていますが、あるメーカーの入社試験のときに提出したリングノートのデザインが採用されていて、毎年世界で何百万冊と売れています。

栗原 美術大学やデザイン学校に行かなくても、デザインはできますよ。要はその人のクリエイティビティとそれを表現するスキルがあるかどうかですから。最近よく聞くことですが、描くことを初歩の段階から教えられる先生が、美術系の大学でも非常に少ないそうで、美術大学に通ってもスケッチが描けないのでどうしたらいいでしょうというような相談が多いですね。見よう見まねで、よい絵を真似してスキルを高め、その人に表現力があって、クリエイティビティがあればそれで大丈夫です。美術系大学に行ったところで、スキルは人の描いているのを真似して身につけろなんていう考えをもった先生が多いのも事実ですから。今のデザイン教育はどちらかというと理論的な教養を学ぶことに重点があるようですね。

柳本 私の妻を見ていると、教育を受けた人との違いは何かというと、圧倒的な時間、関わる時間が必要であるということではないかと思っています。教育を受けていないから、文

字を一行入れるにしても、どこに入れるかを試行錯誤していかないと決められないようです。プロの人は法則をマスターしていますが、それが正しいかというとそうでもない。妻のような感覚が、モノづくりにピタリと合えば、それで爆発的に売れることがあります。

芳澤 専門の大学の方々を見ていると、あの環境の中では知識として学べることは多いだろうけれど、結果それがダメにしているのではないかとさえ思ってしまいます。

栗原 クルマのデザイナーの世界でも、初めはそんなアカデミックなデザイン学を学ぶような大学の出身者が多かったのですが、今ではどちらかというと表現力のより豊かなデザイナーを採りたいという傾向が強くなってきましたね。やはり、知識も大事ですが、表現力もそれと同じように大切です。

最近はデザインそのものと、デザインビジネスというもっとロジカルなデザインマネージメントを教えているところも出てきました。アメリカではデザインマネージメントは、かなり前から重要なファクターとしてとらえられています。

芳澤 受験のためとはいえ、研究所で四年間嫌というほどデッサンをしました。爪がこすれて、爪が薄くなるくらいでした。デッサンは、人よりやってきたという基礎の裏付けが自分を支えている気がします。スポーツもそうですが、積み重ねてこれだけやってきたという自負はあります。

栗原 何事も積み重ねですよね。
　私もとにかくモノを創ることや絵を描くことが好きでしたね。トビイ、飛行機なんかの絵を描いてはバルサを削ってモデルを創っていましたから、変な小学生だったかもしれません。兄もレーシングカーのデザイナーになりました。そういう影響もあって私も自然とその道に進みました。伯父もインテリアデザイナーでした。
　当時は、おもちゃなんて創るものと思っていましたから、自分でデザインを考えて、材料は竹や枝なんかでいろいろなモノを創りましたね。それで高学年になると、模型のエンジンのついた、ユーコン、ラジコンの飛行機など創るようになって、乗り物への興味がどんどん湧いてきましたね。
　そんな子ども時代ですが、中学になるともうデザイナーになろうと決めていました。高

校はデザイナーという目標がありましたから、それに関係ないような授業はほとんど上の空、教科書はスケッチで汚していました。

桑沢デザイン研究所に入る際には、実技がありますから、デッサンだけはやらないといけないということで、一年も行ってはいないと思いますが、予備校に通いました。

芳澤 私たち世代にとっての桑沢デザイン研究所は、バウハウス的な存在でした。一般美術大学と違って、武蔵野美術大学を出ても、多摩美術大学を出ても、桑沢デザイン研究所に行く人もいたくらいです。

栗原 もう一つポイントは、デザインを学ぶわけですから、情報あふれる活気のある若者の街渋谷にある桑沢デザイン研究所の立地は最高でしたね。当時私は、埼玉のベッドタウンと言われる大宮、今のさいたま市に住んでいましたが、渋谷はとても刺激的でしたし、そこに通えるのが魅力でした。

79　第四章　私の修業時代

芳澤一夫氏　1988年旧自宅画室にて

芳澤一夫氏　1988年小田原城址公園にて

芳澤 当時の私には、東京は大都会です。小田原も都会だと思っていましたが、東京には全国から来た人からの刺激、東京のデパートや美術館の刺激などが溢れていました。美術展もほとんど行ってました。

栗原 若い頃は特にそういう刺激は大事です。そういう意味で、都会にいるということはいいですよね。桑沢デザイン研究所も、その後八王子高尾の麓、山の中に東京造形大学をつくりました。芸術家になって山にこもるのならいいのですが、デザインはやはり現代のものだから、もっと人との触れ合いや都会で起きていることを実際に見ることが大切です。

芳澤 当時、美術大学がみんな東京の郊外に行ってしまいましたね。確かに、人から教えてもらったということはそうはない、教えてもらったとするならば、今いる生徒と先生という関係ではなく、かつての偉大な先生、会ったこともないような人、ダ・ヴィンチとか巨匠と呼ばれるような作家から教えられました。自分なりに勉強をしたということです。
美術に関しては、自分の感性に合ったものを自分の目と足で見聞きすることが大切です。本当に芸術をやりたい人、本当に芸術を好きな人は、勝手にそれをやっていますよ。

栗原 ものを生み出す人間は、いろいろなものを体験したり見たりすることが何よりも大切です。そういう意味でも、海外に行って人と出会い、芸術に触れることは大切です。

芳澤 好き嫌いもありますが、自分の肉眼で本物を見ることをおすすめします。若い頃、デパートの美術売り場や、古美術のお店など、本当に入りづらかったですね。どう見ても買うお客には見えないわけで、むしろ、あやしく見えるのですから。それでも、とにかく見ることには貪欲でした。若いときに理解できなくても、本物を見ることです。誰に言われたわけでもないですが、自分の眼と足で見ることの大切さを痛感します。

注1　ペルージャ（Perugia）
イタリア共和国中部にある都市。人口約十六万人のコムーネと呼ばれる基礎自治体。ウンブリア州の州都、ペルージャ県の県都。長い歴史をもつ大学町である。Perugia は、イタリア語で「聞く」の意味。

注2　スーパーカブ
カブ（Cub）は、本田技研工業が製造・販売するオートバイのシリーズ。高性能と高耐久性を持ち合わせた世界最多量産の二輪車。

第五章　日本文化の可能性

■自然と日本文化

芳澤 私は、今、とにかく海外旅行に行きたいと思っています。一つある条件は、現地の飛行場に知り合いが迎えに来てくれるということなんですがね(笑)。

栗原 私は以前、沖縄に土地を探しに行きました。でも、やはり暑いから諦めました。それで、相模湖の横にひっそり隠れている湖がありますが、今住んでいる宮ケ瀬という場所に住むことに決めました。実は、冬は薪ストーブを使いたいというのが条件でしたから、東京から直線距離で三十キロほどの都会田舎(都会に近い田舎という意味)の宮ケ瀬は、意外と冬寒く条件に合っていました。昨年二月には、一晩で一メートル二十センチほど雪が積もりましたが、そのときは全くの豪雪地帯という様相でした(笑)。

芳澤 話が少しそれますが、宮ケ瀬の隣町に芸術家村をつくりましたね。芸術家を誘致して、ある時期はだいぶ芸術家が住んでいました。

私は、この芸術家村について少し思うところがあります。それは、芸術家を一つの場所

に集めて住んでもらえば、新しい文化が生まれるんじゃないかというような考えは、幻想じゃないかということです。

最近も神奈川県のある市が芸術家村をつくろうとしていたみたいですが、ロータリークラブじゃないですが、一業種一人にしておかないとうまくいかないですよと、助言しました。同じ町に、絵描きが二、三人いるというのは嫌なものですよ。ヨーロッパ、特に当時のパリに、ある時期キラ星のごとく才能が集まったことがありますよね。日本でも一部ありましたが、行政とかが、人為的にやるのとは違う気がします。

柳本 私の友人が下町にずっと住んでいますが、思春期あたりから、家からいかに離れるかばかりを考えていたようです。ところが、今では、地域の祭りという祭りに全て参加しています。人の一生の中では、そういう時期が来ることがありますよね。家族に反発するときと、家族に寄り添いたいときがあるように。

それと同じように、時代って、交互にやってくるように思います。長続きしないかもしれないけれど、その動きがまた来るときがあるのではないかと考えています。時代にサイクルがあって、しばらくすると戻ってくるのではないかということです。

コミュニティの弊害が出てきて、そこから外れようとする時期があっても、またコミュニティに参加したくなってくる。ヨーロッパは、多民族ですから、常にそれの繰り返しです。

栗原 私の家の裏の方に集落がありますが、正直、昔からある日本のコミュニティは都会に住んでいくのはかなり大変なことです。昔からのしがらみ、ルールといったモノを理解する努力が必要ですし、いろいろな田舎特有の行事なんかに参加しないと、村八分のようなことが起こっています。ただ、一度受け入れられれば、コミュニティが力を合わせて何かをすることが喜びになることもあります。人との付き合いが煩わしいと思う人は、田舎は住みにくいところかもしれません。

芳澤 栗原さんは、カナダから運んでもらったログハウスに住んでいますが、デザイン的機能からは無縁の建物ですよね。

柳本 今日のこの座談会のテーマって、芸術とかデザインが生活からほど遠いところにあっ

て、住みづらいとか使いづらいとか、そういうものほど芸術的でデザインなんだ、みたいに一般的に思われているということです。

栗原 先人が積み上げてきたものっていいなと思います。ログハウスは、素朴です。ログハウスは、柱はなくて、木を組んであるだけです。時間が経っても縦の繊維は縮まないのですが、横は痩せてきます。そうした、木の伸縮を見越してつくられています。そのために建具が浮いているようなところもあります。すごく夏涼しく、冬暖かい、エコで自然体な建築です。

柳本 きちんと設計されたものでも、建てる人間が伸縮率や反る反らないという一個一個の建材の性質を考えながら建てていかないと、よい建物はできないですよね。図面上のものを、そのとおりにコンクリートを盛れる職人がいないと、できあがらないですから。

栗原 イタリアのデザインは、かっこいいスタイルというイメージですね。実はあるときまで、イタリアンデザインばかりに囲まれて生活していたこともあるのですが、何か違和

感を覚えることもあり、部屋を思い切ってナチュラルでもっと自然に近いものにしたところ、何かほっとした安心感を感じ、今になってもその路線で生活している訳です。
 たとえば私は趣味のオートバイでツーリングをするのですが、同じようにカッコイイ、イタリアンセンスのバイクに乗るにはジャケットからブーツまでどうしても格好の良いモノを身につけたいと思い、機能よりカッコ…となるのです。アメリカンバイクに乗るときは洗いざらしのジーンズや、シャツ、トレーナーなど気張らないファッションを着て出かけます。イタリアンデザインはモノとしてのデザイン力が強いというか、使う側にもそのスタイルに合わせないと、せっかくのデザインが台無しということがありますね。ジャージ姿でフェラーリなんか乗ってたらおかしいでしょ。だからイタリアンデザインといっしょに暮らしたいなら、常に「かっこよく」を心がけないといけません。
 だから私は、普段の生活には緊張を強いられない素朴なものに魅力を感じます。逆説的ですが、イタリアでデザインをやってきたからこそ素朴な素晴らしさというものが見えるのかもしれませんね。
 ログハウスは、実際に住んでみると、湿気には強いし、とにかく快適で理想的な建物ですよ。ちなみに日本のログハウスの象徴とされるのは奈良の正倉院ですが、何百年たって

も変わらず、中の大事なものを守るという、機能上もデザイン上も素晴らしい建築物ですが、そういうものが、現代に継承されていないというのは、寂しいですね。

芳澤　しっかりとデザインがされているものなのに、実は住みづらかったり、使いにくかったりするということは、おかしくないですか。イタリアに行った際に、アルベルベッロ（注1）の町中でリノベーションしたホテルに泊まりましたが、見た目はいいけれども、住みたくはないなと思ってしまいました。ログハウスやアルベルベッロのトゥルッリを見ると、昔の人の知恵って凄いなあと思います。日本の家屋の四季の過ごし方もそうです。風通しのよい家をつくって、湿気をうまく逃しています。

今のクリエーターたちの素材に関する知識は凄いと思いますが、せっかくの建物がリノベーションによって、使いづらいものになってしまっているのではないかと感じたわけです。

栗原　バブル全盛期、日本では一般の民家でもコンクリート造りの家が、豊かさ、お金持ちの家としてもてはやされていましたね。高原に建てられたコンクリート造りの友人の家

におじゃましたことがありますが、「湿気が抜けなくてカビだらけで、夏は水滴がつくし、冬は部屋を暖めるのにものすごく時間がかかるし、こういう家は二度と住みたくない」とオーナーは嘆いていました。

家というのは、使われる素材によってもその機能が一変しますから、ただカタチだけを気にして設計すると大変なことになります。そういう意味では日本の昔からあるナチュラルな素材を使った家、白川郷の集落の家などは機能、美的観点からも世界に誇れる建築と言っていいと思います。コンクリートの家は、たまに使うスタイリッシュな別荘ならいいかもしれないですね。

芳澤 住む人のためにあるのが家のデザインですよね。住む人のためになっていないとすれば、それはおかしくないですか。

柳本 これまでずっと、いろいろと試行錯誤されてきていると思うのですが、バウハウスの頃に、機能主義というのが主張されました。全てを削ぎ落としたシンプルさを強調しました。削いでいけばきれいにはなりますが、気持ちの中の奥行き感みたいなものすら排除

90

してしまって、結果居心地悪かったり、人に緊張を強いるものになってしまいました。

芳澤 これまで人間は、農業をやる人でも建築をする人でも、自然から学んでいますよね。すべからく、宇宙というか自然から学んでいたと思うのですが、今、そのいちばん大事な部分が欠落してしまっているのではないかと思います。

柳本 立ち戻ると、教育の話になるわけですが、バウハウス以降の人たちは、自然から影響を受けできあがったものをそのままではなく、アレンジしたものを教育されているので、直接環境にリンクしていないんですね。リデザインでしかなかったのです。

芳澤 画家で私が尊敬できる人は、一様に自然から学んでいます。
　アールヌーヴォーの時代にドアノブ一つをデザインするにしても、貝の合理的な美しさからデザインをしたわけじゃないですか。
　美術を学ぼうとする人は、ミケランジェロの石膏でつくられたブルータス像の複製を買いますが、本物から取った型でできているものはとても高価ですから、最初の型からコピー

91　第五章　日本文化の可能性

にコピーを重ねたようなものでつくられていますから、何代目かのコピーになっていて、細部がはっきりしないようなもので勉強せざるを得ないわけです。本物のブルータスを初めて見たとき、これが本物かと強烈に思いました。

そんな経験から、美術・芸術が、コピーのコピーになっている状況を憂えています。

栗原 私は一九八五年に日本に帰って来て、箱根にスタジオを建てました。ものすごくエキサイティングだと感じたのは、夜になると蛾が窓ガラスにたくさん張り付いてきて、裏側から見ることができるのですが、それを見ているといろいろなインスピレーションが得られることでした。都会にいたら気付かないなと思いました。これは一例ですが、自然の中ではそれ自体ものすごくクリエイティブだし、エキサイティングです。いろいろな動物もいてドラマがありますし。

柳本 近視眼的になっていると、そうした経験自体に価値を見出せない人が多いのではないでしょうか。自然に起こっていることと、自分のしていることがリンクしていかないと言うか。

芳澤 きれいな熱帯魚も、多くの人は、南の海に潜って現物を見ているわけではないですね。写真集や図鑑を見て、きれいだなあと思っている程度です。自然がつくった形や色は、人間の想像力では及びもしない、素晴らしいものです。古代の人は、真摯に、すべからく自然から学んでいます。絵の具を見ても、人工的につくられる以前は、天然の鉱石や土を使っていたわけで、特に日本画の絵の具は、こんなにも美しいものが地中に存在するのかと不思議に思えるくらいです。

柳本 沖縄で熱帯の魚を釣り上げると、水の中にいたときからみるみる色が変わっていきますが、あれは図鑑では見られないですからね。
　そこの読み取り方が難しいから、教育の中ではショートカットして、システム化した形で教育する内容ができあがってしまっています。自然の中から見つけなさいと言っても、見つけられるという環境がないですから。

芳澤 私たち世代は、ギリギリ多少なりとも自然の中で幼少期を過ごし、自然と触れ合ってきました。子どもの頃に毎日自然の中にいたことが、どれだけ重要なことだったか、今

頃になって感じています。

■教育とデザイン・芸術

栗原 私は、田舎で暮らしているから、若い人たちはこんなところで生活するのは大変だろうなと思っちゃいますね。

芳澤 我々が子どもの頃に、白黒テレビ、カラーテレビと進化して、今のテレビは4Kとか8Kになってきました。若い人は、パソコン画面で見る色が色だと思って扱っています。

栗原 そういう時代になっちゃっているのかな。どうでしょう。

芳澤 それも教育の問題でしょう。そういうことも分かったうえで、意識的に教育をしていかなくてはいけない時代です。

94

柳本 今は、本物の教育ができる人が少なくなったので、教育者の教育から始めないといけないんじゃないでしょうか？

教育内容がどんどん専門化してきました。専門に特化するほど、引いて全体を見るということがなくなってしまいます。全てのものごとは関係性で成り立っています。例えば、コーヒーのメーカーとオフィス家具メーカーが共同でプロジェクトを始めています。そのコーヒーのメーカーは、コーヒーサーバーもつくっていますが、そのプロダクトデザインは、オフィス環境の中でどう整合性がとれるかを考えたデザインではないですね。一方で、オフィス家具メーカーも、さまざまな事務機器をつくって、事務機器としてどうすれば使い勝手がいいのかを考えてアップデートしています。ただ、この場合も、働いている人が見て、これはいい机だから、自分でも欲しいなということにはつながりません。

現在では、職場環境として、楽しい働き方をするうえでこの机が必要かどうかという視点が重要になってきています。そうなると、視点をグッと引いて、楽しく仕事ができる職場をどうつくるかということになってきて、どんどん広い視野になるようなところまで引いていって、関係性を見つけ出す必要があるところに変化してきています。そのモノ一つの魅力だけでは売れないのです。専門的な教育では、一つのモノにこだわって、ここのフォ

ルムがどうだというような話ばかりになってしまいます。かつてカテゴライズされた分野が、またくっつきだして、全体の中でライフスタイルとかワークスタイルなど、何が重要なのかが問われ始めてきていると思います。

栗原 本来、日本人は多様性を受け入れられる国民です。フランスの仕事を何年もやって分かったことは、日本人は誰かと同じことをしていれば安心するけれど、フランス人は一緒のことをしていると不安になるということです。日本人の価値観と全く違いますね。

本来の日本人は多様性を重視していたはずですが、社会の変化、産業の工業化とともに画一化するように変わってきたのではないかと思います。また、変わらなくては今のようにみんながある程度均一に豊かさを享受できなかったと思いますね。でもこれからは画一的な考え方だと、社会全体が停滞するし、これからは画一化する時代が終わりに近づいて、次のステップに変わらなければいけないと思います。

芳澤 変わらないといけないというのは分かりますが、変われますかね？

柳本　変われるかどうかは、本人に意志があるかどうかだと思います。

芳澤　柳本さんがおっしゃられたように、教育の場といえばまず学校になりますが、例えば小学校の先生一人ひとりが多様性という価値に気づかなければ変わりませんよね。先生の教育から始めなくてはいけないと考えると、相当大変なことかなと思います。

栗原　変わってきているとはいえ、日本の教室には、同じ肌の色の人が大半だという状況がまだ一般的です。海外の教室には、肌の色の違う子どもたち、背丈の違う子どもたちが一緒に学んでいます。多様な人間が集まった集団だからこそ分かること、学ぶことはあると思います。

桑沢デザイン研究所で学生に教えていて、自分の時代とは違うな、自分の価値観を押しつけても無理だな、と思うことはたくさんあります。なるべく理解しようとは思いますが、どうしても理解できないところがあります。ただ、これからの時代を築いていく若い人たちの考えを聞いて、ずいぶん勉強になります。今の若い人たちはあまりものごとに先入観がなく動じない力がありますから、密かにこれからが楽しみだと思っています。

97　第五章　日本文化の可能性

芳澤　私が今にして思うのは、「美術大学に行かなくてよかったな」ということです。東京芸術大学に行きたかったし、行っていたらもっと楽だっただろうなとは思いますが。

今、頼まれてカルチャー教室で教えています。週に二回教えていて、一人ひとりの個性を伸ばしてあげたいなと思って取り組んでいます。正直言うと、カルチャー教室の講師は、それまで何度も声を掛けていただきましたが、ずっとお断りしてきました。「軽茶」という字をあてて、私にとってカルチャー教室はまさに軽いもので敬遠してきました。

ただ、本当にそうなのか自分で確かめなくてはいけないなと考え、引き受けました。実際行ってみて、やはり概ね、想像していた感じでした。軽い気分で来ている受講生はそのうち来なくなってしまいますしね。

じゃ、自分の教室は変えてみようと思いまして、自分は授業に一生懸命取り組みました。その気持ちは、やはり受講生に伝わるものです。自分で実験してみたら、自分の考えは間違っていないなということが分かりました。小さなカルチャー教室での話かもしれないけど、教育を変えるということは難しいことだと実感しました。要は、自分でこうだと思っていることを、自分のできる小さい範囲の中でもぶつけていくしかないですよね。

栗原 桑沢デザイン研究所には、四年生大学を出て来ている人が半分、高校から来ている人が半分、その中に少し外国人がいるという構成です。私がいつも心がけているのは、楽しくやろうということです。今の若い人たちは楽しければ、想像以上の力を発揮します。

ただ、学生は、周りの人と同じことをやろうとするんですよ。ですから、人と違うことをやりましょう、と声を掛けます。「最初は真似をしなさい。でも、真似をブレイクダウンしないといけないよ、人と違うことをやりなさい」ということは何度も言っています。違うことができるようになると楽しいですよ。そういう楽しさは継続の力になります。

芳澤 カルチャー教室の生徒さんも同じですね。お金払って教室に来て、人より上手にならないとつまらなくなって諦めてしまって辞めていきます。真似をすることは大切です。上手くなるために、よいものを真似しましょう、とは言います。そして、その先に自分を発見することの大切さを分かってもらいたくて、一生懸命やるわけです。

栗原 私は教えるということで、少し変わった取り組みをしています。昨年（二〇一四年）の夏から「カーデザインアカデミー」という、インターネットを使ったデザインスクール

99　第五章　日本文化の可能性

を開講して、カーデザイナーを目指す人たちに、その知識、スキルを教えています。すでにクルマメーカーに何人か内定したりして、実績が上がってきました。二〇一五年二月からは、ワールドワイドに授業を展開する予定で、すでに世界中から受講の申し込みを受けています。

ネット上でも、スキルを身につけるには、繰り返しの練習が重要で、かなり時間がかかります。授業とか添削とかって、どうしても飽きてしまいますよね。飽きさせないで、それをいかに楽しくさせるかというところを考えています。

続けるためには、継続したモチベーションを受講生に与えなければなりませんが、そのためには「よくなったね、いいねぇ」とか言うことがとても大切だと感じています。昔だったら「こんなの駄目だ、やり直してこい」って言うのが普通だったのですが、今は「ここをこうしたらもっと良くなるよ、頑張ろうね」と言っています。あの偉大な本田宗一郎の言葉ではないですが、「得手に帆を揚げる」ということにつながるのですが、その人の得意なところを伸ばすことに集中してあげる。苦手なものは苦手でいいんだと。そうすることで見違えるようによくなっていく学生がいます。

私のカーデザインアカデミーの受講生で、大阪大学と京都大学の学生がいて、今年自動

車メーカーのデザイン部に内定しました。これまで、美術系大学出身者しか採用しなかった自動車メーカーが、普通大学の工学部で学び、カーデザインアカデミーの講座で学んだ学生が、日本のメーカーが採用したということは画期的なことです。自動車メーカーも、右脳の直感だけではダメだと気づき始めたのだと思います。工学系の頭脳と表現するためのスキルがあれば、カーデザインの道に入れるという方向に変化してきました。

芳澤　日本の場合、絵描きになるための道、○○になるための道というのが、みんな決まっているんですよ。絵描きになるのなら、美術大学に入って…というように。

栗原　以前、別の会社を経営していたときも、よく美術大学の学生がポートフォリオを送ってくるのですが、その内容がみんな同じなんですよ。授業でみんなと同じ練習問題のようなことをやっているのなら、それをポートフォリオには入れてはいけない、と苦言を言いました。いかに人と違っていて、それがいかに優れているかを見せなくてはいけないのだから、人と違うポートフォリオをつくってきなさいと。

芳澤 今回、イタリアでフレスコ画を見ていたときに、二十歳の女性が一人いて、話をしました。聡明な人で、東京大学の学生だと後で分かりました。理科二類に在籍していて、新しいマテリアルの開発の研究をしているけれど、美術も好きでイタリアに来ていると言っていました。

今の若い人たちは恵まれていますよ。環境がいいのかもしれない。今の日本は、自分さえその気になれば、どこでも行けます。海外留学とまではいかなくてもいいですから、積極的に世界のどこでもいいから出かけてほしいですね。

栗原 今はいいよね。私は、今でこそ世界中を飛び回って来たけど、実は飛行機に初めて乗ったのは、一九七六年にホンダに入って出張で大分に行くのが初めてだったからね。それまで、飛行機でどこか遠くに行くという用もなかったし、海外なんて出張で行く人でさえ、皆で出張万歳なんて言って羽田に送りに行ってたぐらいでしたね。

芳澤 私は、飛行機に初めて乗ったのは四十歳前後ですよ。豊かにはなりました。せっかくどこにでも行ける環境、できる環境になったわけだし、自分さえその気になれば、かな

りのことができると思いますよ。

栗原 本当、そういう意味では良い時代になりましたね。その気になれば何でもできる、ユニークでいろいろ個性的な人材が昔に比べて育ちやすい、そういう時代に企業も少し変わりつつあるとは思います。企業の中で歯車として働く人も大事だけれど、同じような人ばかり入社させても活力が生まれない、どうしたらいいのだろうと。

ただ、これからは受け入れ企業の対応がどうなんでしょうか、そういった個性的な人たちを生かす環境を創らないと。

柳本 その一方で、就活時のスーツは、やはり依然として黒でないとダメという風潮だというニュースがネットで流れていました。

芳澤 私がデザイン会社にいた頃も、試験を受けに来る学生は、黒いスーツに白いシャツで来ていました。個性を主張しに作品を持ってきているのに、黒の上着と白いシャツといういう同じ格好でした。

柳本 そこが難しいところで、企業は組織として動ける人を見ているんじゃないかと試験を受けに来ている学生は思っているわけです。それはほとんど都市伝説みたいなもので、本当はそんなところを企業は評価していないのに、そういう格好をしないと合格できないと、皆が思い込んでいます。

芳澤 そんなことも、大学の先生か学生課の人が指導をしているのだろうと思いますが。美術系の学校で教えている教授や准教授の先生たちの中に、いい絵を描ける人がいなくなってしまいました。昔だったら、○○先生がいるから東京芸術大学に行きたいとか、○○先生がいるから多摩美術大学に行くとか言ったものですが、今、そのようなことはありませんね。大学全体の質の問題です。

柳本 特に広告などは、大学の先生には教えられないですよね。広告の実務をしていないのに広告を教えるということ自体があり得ない。だから、バウハウスでは、一級の実践家が、学生に教えていました。
私が今ちょっと手伝っている学校がありますが、そこでは講師が造反を起こしています。

既得権を守ろうとするんですね。学校の経営側は変えたいと思っているけれど、現場の講師は変えたくないんです。そこが大変な部分ですし、改革しづらいところです。

芳澤　大学は人を育ててお金をもらうところですから、そこを変えていかないと生き残っていけないはずですよね。

柳本　まさに栗原さんのカーデザインアカデミーが、これまで利権をもっていた美術系大学の枠を取っているわけですよね。

栗原　カーデザインアカデミーには、実は美術大学の人も来ています。大学で十分な職業教育ができないのです。二〇一八年問題（注2）とは別に、明らかに文科省の認可を受けなければならない大学の教育システムが劣化しています。

芳澤　例えば文化勲章も、点数がはっきりとつくような世界の人たちは問題にならないですが、芸能とか美術は、点数がつかないですから、文化勲章に行きつくには権威などで生

きていくしかないですよ。それをどう変えるかについて考えたとき、残念ながら美術の世界に限って言えば、絶望的に遠いと思います。

栗原 今は、エネルギーを使って、大学に行って教室で講義を聴かなくても、インターネットを活用して、いつでも自由に授業を聴くことができます。これからは、立派な校舎を建ててもしかたのない時代ですから、効率的に時間を使って、生み出された時間をクリエイティブなところに使った方がいいじゃないかと、私は考えています。

芳澤 時代の推移とともにそうなっていくでしょうね。

いっぽうで、ハードはあくまでも道具です。私たちが、鉛筆や烏口で線を引いていた時代には〇・一ミリの線が引けなくてはダメだと言っていたり、ロットリングができて安定して一ミリ幅の線が引けるようになったり、さらにコンピュータでさまざまなことができるようになったりして、道具の進化で仕事の中身も変化しました。だけど結局は、道具を使う人間の問題が重要です。コンピュータを使えばそれなりのことができるから、できたような気がしてしまいます。そこで、これを単なる道具だという認識を持ってくれればい

いけど、自分ができるようになったという勘違いが私には怖いのです。

柳本 そういうことは大切ですが、いずれ淘汰される問題だと思います。九〇年代に入って、みんな自宅に一台ずつプリンタを置けるようになって、フリーペーパーを簡単につくれるようになりました。あの時代、フリーペーパーだらけでした。技術的・ハード的には、誰でもつくれるようになりましたが、内容が伴っているのは、五十冊のうち一冊くらいのものでした。そうすると、結局みんなどこかの段階でやめてしまいました。お金にもならないし。

これから３Dプリンタが普及してきても、同じことが起こるんだろうなと思います。

栗原 その問題は、私はあまり心配していません。クリエイティブな発想はどんな性能の良いコンピュータでも出来ない。もっと未来には、可能になるかもしれませんが、現時点では人間の頭の中で考えるしかないし、やはり紙と鉛筆が重要です。私が教えているのはまずそのことを基本にしています。コンピュータの絵を描くソフトの使い方も教えますが、いちばん大切なのは頭から生まれるクリエイティブな発想です。

107　第五章　日本文化の可能性

柳本 新しい技術の出現で大切なことは、時間が短縮できるということだと思います。ゆとり教育を振り返ってみても、短縮できた時間をどうマネジメントするというアイデアがなかったから破たんしたのだと思います。そこでもっと豊かな暮らし方、考え方、個性を伸ばしましょうという考え方でしたが、運用できる先生がいなかった。

最近だと、ヒップホップダンスが学校の授業に取り入れられていますが、教えられる人がいない中でどうしたらいいんだ、という話です。

栗原 デザインの場合、コンピュータを利用して時間が短縮して時間の余裕ができたら、フィジカルなエクササイズに使わせます。そうすると、力が身につきます。コンピュータ化が進んだ現代でも、スキルの習得にはエクササイズの積み重ね、時間が必要なんですね。コンピュータ化によって、有効に使える時間が増えました。

柳本 そういうことは、ほとんどの人が自発的に考えられないですね。走るのは本人だけど、線路を敷いてあげないと走れない。ただ、ボーッとしているだけです。

芳澤 その線路を敷いてあげるというのが難しい問題で、画一化と裏腹ですよね。

柳本 線路をあらゆるところに敷くということもあるかもしれないし、個人個人がもっている意志をくみ取ってその人にあった線路をつくってあげるということかもしれませんが。

芳澤 教育をして、線路を敷くといっても、そのとおり行きなさいという線路ではなくて、方向を示す意味としての線路かなと思います。
絵描きについて言えば、教育とか先生とか全く関係なく、なるやつはなるっていう気もちが正直なところです。持って生まれた才能というか、宿命みたいなものですね。本当に美術の場合は、絵を描くということに関しては、そう思っています。

柳本 でも、それが少なからず食えちゃう状況なので、自分には才能があると思っているでしょうし、その九割の思っちゃっている人が、業界のイメージをつくりあげてしまっているのではないですかね。

109　第五章　日本文化の可能性

■若い世代への期待

芳澤 絵描きは、目指した時点で食えないし、結婚もできないし、親孝行もできません。「親孝行はできませんが、親には迷惑をかけません」というくらいの覚悟がなければ、絵描きの世界には入れないと思っていました。

柳本 多分、そんな覚悟の部分でも、今の若い子の認識は違うんだと思います。

栗原 学生と付き合っていると、この人たち、本当に何がやりたいのかなあと思うことは少なくないですよ。

柳本 美術系の学校の人たちの多くは、デザインが好きじゃないんですよ。でも、それでは食えないんで、手に職と思ってその延長線上でデザインをやっているという人が多いと思います。

あと、服飾系の学校のほとんどの学生は、ユニクロに入りたいと思っていますね。コム

芳澤　デギャルソンじゃないんですよ。めちゃくちゃ現実的で、夢は小さいと思います。

芳澤　「どうして美術を学ぼうと思ったの」と聞くと、「何となく」とか答えますね。

柳本　自分たちの時代もありましたよ、「何となく」というのはね。

芳澤　私たちの時代は、親も周辺も貧乏でした。だから、親や親せきを頼れない時代でした。

栗原　高度成長の時代でしたから、やりたい仕事が沢山あって、売り手市場というか、職を得るのに困るようなことはなかったですね。そのことが、我々にはすごい幸せなことでした。モノが輝いていました。初めて買ったステレオなんて、こんな箱からすごいいい音がすると感動しました。クルマなんかはそう簡単には手に入れられないものでしたが、頑張れば手に入れられると思って、みんな必死に働いていましたね。

芳澤　どの家庭にも、同じ時期に、新しいモノが入ってきましたよね。同じ時代にテレビ

けっして裕福ではない人たちもいっぱいいる時代です。

柳本 その割にはがっつかないですよね。「天下取ってやる」みたいな野望もないですし。以前は、貧乏から這い上がって金持ちになってやるという野望があった気がしますけど。

芳澤 若い今の人たちは欲もないし、アルバイトをしながらパラサイト生活を送っています。いい意味での欲望も感じない。ああなろう、こうなろうというのも感じない。個人的には、欲のない世代に期待しているんですけどね。東日本大震災のときも、どこまで本気かは分からないですが、「人の役に立つ仕事がしたい」という人が増えていると報道されていました。ただ、強いパッションは感じないですね。

が来て、冷蔵庫が来てみたいに。どの家にも一年くらいのずれしかなかったと思います。今思えば、不思議な時代でした。当然ジェネレーションギャップがあるから仕方ないのですが、若い人たちにも大いに期待しています。欲もなければ何もない、だけどバブリーな時代を過ごしたわけでもない。お父さんやお母さんは一生懸命働いているけれど、リストラされるような経験をしている。私たちが経験した貧乏とは違う、別の時代を生きています。

柳本 役に立ちたいと思っている人が増えているのは確かでしょう。知的障害者の団体を運営している知り合いがいて、若い人たちが役に立ちたいといっぱい訪ねてくるので、最初に排泄物の世話とかをやらせてみると、それでみんなすぐに逃げだしてしまうそうです。思いと現実には距離があります。

芳澤 団塊の世代、ポスト団塊の世代、しらけ世代、新人類が今五十代、さらにロストジェネレーション、今はゆとり世代と続いていますね。その後は？

柳本 成人しないと言われないので、まだ名づけられていないですね。
　今、学校現場は危機的だとも言われています。「二〇二〇年になくなる仕事」というニュースがネットに流れていましたが、その中に「知識伝達型の教員」というのがありました。登校拒否というか、学校に愛想をつかしている子どもも少なくない状況です。昔だったら、ヤンキーと呼ばれた不良たちも学校には来ていましたよ。仲間意識が強いからそういう関係すらなくなってしまったのかと思います。

芳澤 私立の高校経営をしている知り合いがいますが、学校間の競争も激しく〇〇大学に何人入ったとか、進学率がどうとかを競っているようです。

でも、そんなことを競っている時代は終わると思いますよ。高校まで行ったら適性をみてそれぞれにあった道に進ませてあげる。ブータンではないですが、「その学校を出たあとの幸福度という尺度ができれば、それが学校の評価になる時代じゃないか」って言うんだけど。現実的ではないようです。

栗原 有名私立大学を出て左官になった女性が何かで紹介されていました。そんな人がこれまでの価値観をぶち壊していって、そんな生き方をしている人が幸福だって思える社会になっていくといいですね。今までの価値観とは違う新しい価値を、いろいろな形で示していく、システム変えるには、そういうやり方がいいし、そういう具体的な例を示していくのがいいと思います。

芳澤 中学までに社会生活で必要な最低限の知識を教えて、高校では将来何をやりたいか、どうなりたいかを、左官屋さんだったり、警察官だったりとさまざまな人を呼んで考えさ

せたいですよね。

私たちの世代は、町とか村で一つのコミュニティが成り立っていました。近くに、大工も医者も公務員も、鍛冶屋もいました。屋号で「○○屋の◎◎ちゃん」って呼び合っていた。町として、小さいながらも完結したコミュニティができあがっていました。

今の子どもたちは、そうした大人を身近な周りで見ていません。いないんですよ。知識としてはあるけれど、現実としては職業に対する知識はほとんどありません。高校ではせめてそれをやった方がいいと思うのですが…。そういう感じで、自分のなりたいことを考え、何かに挑戦して、それを実現できたとしたら、あとで振り返ったときに幸せだと思うんですが、どうですか。そういう教育の場が必要だと思います。

栗原　それを教えようとしてキッザニア（注3）とかはやっているんでしょ。そういうことを普通の学校にも広げていけばいいと思いますよ。

柳本　そういう機会は、少なからず増えていますよ。

芳澤 ものづくり大学もできました。ゆとり教育も考え方は正しいと思います。でも、そこに政治やお金などの要素が入ってしまってダメにしているんじゃないかと思います。

栗原 職人の技術も農業の技術も、広い意味で学力です。都会の学校に通っていて、お米をどうつくるかは学べません。米づくりには本当にたくさんの知識やノウハウが必要なのに、それらが大切なものだと教えられていないから、興味も関心ももたないですね。重要な学力だと位置づければ、学校も教育もずいぶん変わるはずです。

柳本 今、東京の某小学校では、アパレルメーカーの人がデザインから原価計算の仕方や流通の仕方、販売の仕方まで教えています。実際にワークショップで、モノをつくって売るとかもやっているんですよ。

芳澤 子どものときの体験って印象に残りますから、そういうことはとても大事です。

栗原 今の子たちは、将来何になりたいって言うのかな。

柳本 男の子だったら、小学校のときはサッカー選手とか野球選手とかありますけど、中学生になると公務員とか言い始めますね。親が徐々にそっち側にもっていくんですよ。

■クールジャパン

栗原 今、日本って改めて注目されていますよね。日本の特殊性に興味が集まっているのでしょう、多分。これまで語ってきたように、他の国と社会のシステムが違うから、外国人には新鮮に見えるし、クリエイティブに見えるんですよ。我々が気づいていないことが多いかもしれません。

芳澤 可愛いとか、クールとかですね。観光で日本に来て、文化に触れることは多いですから。大英博物館に行ったときに、日本のマンガの展覧会を見ました。手塚治虫とかのマンガではなくて、大英博物館の案内をマンガで描いた人がいるんですね。その人の原画展でした。日本のサブカルチャー的なことに興味をもって面白がっているのは悪いことでは

ないですけど、ちょっと残念な気がしました。

栗原 私は一九八五年に日本に戻ってきて、クルマのデザイン会社をつくりました。その会社の設立以来ずっとヨーロッパの自動車メーカーの仕事をメインにしてやってきました。日本のメーカーで、ヨーロッパのデザイン会社にデザインを依頼したところは沢山ありましたが、ヨーロッパの自動車メーカーが、日本の弱小デザイン会社にデザインを依頼し続けていたという例は、今もありませんね。結局十五年に渡り、私はヨーロッパ車のデザインを日本でやってきました。特にフランスの自動車会社はびっくりするような予算を我々に与えてくれましたので、かなりダイナミックで自由な提案を長年続けることができきました。日本的なデザインは、フランスとは違った新鮮さやアイデアがあるのでしょう。

フランス人は、日本文化にリスペクトがあって、日本人と接しているのがステイタスみたいに思っています。私がフランスに行っていると、毎日誰かに声をかけていただきます。本当にヨーロッパの人、特にその中でもフランス人は、日本に興味があって本当に日本のことを好きですよ。

118

芳澤 フランスの芸術は、日本の芸術がなければ生まれていません。印象派の画集はたくさん出版されていますが、日本人は印象派が大好きで、モネなどの画集がたくさん買われています。でも、印象派のルーツは日本にあって、ジャポニズムの時代がなければ、印象派は存在しえなかったと言っていいくらい日本の影響を大きく受けています。

栗原 そういうふうに日本の文化を世界は見ているということを知って、若い人たちも頑張ってほしいと思います。今、第二のジャポニズムが始まっていると思います。

柳本 それには、自分たちが何が凄いのかを分からないといけません。現状ではあまり分かっていないのではないでしょうか。クール、クールと言われても、何がクールかが分かっていないのが現状ではないかと思います。

クールと言われている今の日本文化は、伝統を確かに受け継いでいますが、表現は現代的です。古典にあるものを、戦隊ヒーローのような形にして最先端のものをつくっています。外国人は、ポケモンを見るときも歌舞伎を見るときも同じ感覚で見ているといいます。

119　第五章　日本文化の可能性

栗原 日本の若いクリエーターたちは、日本独自の現代的表現で評価されています。芳澤さんがおっしゃるように、その根底には日本の伝統文化があるんだろうと思います。だから私たち日本人は、これからは過去の文化や芸術の歴史などをもっと理解し、それを未来に生かして発信できれば、世界が豊かになるような影響力をもてるようになるでしょうね。若い世代に期待しますね。

芳澤 若い人が時代に敏感なのは当然ですが、現代だけではなくそれにつながる過去の文化を教えてあげないといけないと思いますよ。

柳本 ヨーロッパは、特に歴史が長いですから、歴史の文脈といかに接点をもつかということを語ります。まずプラトンの格言から始めたり、古代のことと現代のことを結びつけて語ったりしますね。文脈をつくっていく民族なので、彼らのルールに則っていかないと、こちらの表現が神秘的なオリエンタリズムとしか見えなくなってしまって、文化として取り込んでもらえなくなってしまいます。

栗原 流行のつながりこそが歴史とも言えますが、そういったことを認識しなければなりませんね。

柳本 ヨーロッパの人たちは、つながっていると評価しているから、日本の文化をクールだねと言っています。それを私たち日本人がしっかり理解して、武器として売らないともったいないですね。

芳澤 大英博物館あたりで、鳥獣戯画から始まって手塚治虫にたどりつくような企画をやってくれるといいのですがね。

柳本 経済産業省は、本質的な部分を理解していないと思います。クールジャパンと言われているから、クールジャパンを商品化しようと言っているだけで、きちんと分析できているわけではないです。

欧米の人とかは、写真や絵につけられた小さなキャプションまで、きちんと読みます。同じ民族同士だと、共通の土台があるので、「あれってあれで

しょ」で通じてしまいます。分かっているから、説明の必要がないわけです。でも、違う民族で共通する部分がなければ、一からきちんと説明をする必要があります。

芳澤 六十歳になった今、しみじみ思うことは、自分の目標や目的はありますが、もう一つのテーマとして、若い人との接点を大切にして、責任ある世代として、伝えられることを伝えていきたいなと思います。特に、子どもたちのためにできることは何でもしようと思っています。

柳本 子どもや学生に何かを教えると、青年たちがすごく悲観的だと感じます。ですから、こちらが教えるということではなく、未来は明るいよということを伝えるだけでもいいのかもしれないし、それが大切なときではないかと思っています。

栗原 日本という国には、よさがたくさんあると分かってきているわけですから、若い世代の人たちにも、その日本文化のよさに気づいてほしいと思います。私たち世代が、若い世代に向けてそのことを発信しなくてはいけないとも思います。

芳澤一夫「明日へ」成川美術館蔵

2020年東京五輪モデルタクシー　デザイン画

2020年東京五輪モデルタクシー　クレイモデル

余談ですが、二〇二〇年の東京オリンピックに向けて、タクシーのデザインをしています。クレイモデルの段階まできています。実物を創って東京の街に走らせたいと思っています。日本ならではの「おもてなしの心」を体現できる乗り物にしたいと思っています。

芳澤 こうしてお二人とお話しさせていただいて楽しいのは、対話をしながら、自分を確かめ見つめ直すことができるからだと思います。ほかの人のいろいろな考え方を認めながら、自分に問い直す。それが、自分の成長のために必要だと感じます。そして、今日のように顔を突き合わせて対話をすることの重要性を、こんな時代だからこそ大切にしなくてはいけないと、改めて感じました。ありがとうございました。

注1　アルベルベッロ（Alberobello）
イタリア共和国プッリャ州バーリ県にある、人口一万人強の基礎自治体。「トゥルッロ（複数形で「トゥルッリ」）」と呼ばれる白壁に円錐形の石積み屋根を乗せた伝統的な家屋がある。「アルベロベッロのトゥルッリ」は、一九九六年に世界遺産として登録された。

注2　二〇一八年問題
二〇一八年頃から日本の十八歳の人口が減り始めることにより、大学進学者が減っていくことに関する問題。一九九〇年

代前半には日本の十八歳人口は二百万人を超えていたが、二〇〇九年には百二十一万人へと減少した。ただ、大学進学率がほぼ倍増したため、大学進学者は増加していた。その後横ばい状態だった十八歳人口は、二〇一八年以降減少する。大学進学率の頭打ちにより、二〇一八年以降は、人口減が直接大学入学者数の減少となり、すでに定員割れとなっている私立大学や、地方国公立大学にもその影響が及ぶと予想されている。

注3　キッザニア（KidZania）
　世界各地（日本、メキシコ、インドネシア、韓国、アラブ首長国連邦など）で展開されている、子どもを対象とした職業体験型テーマーパーク。日本では、二〇〇六年に東京都江東区にオープンした。KCJ GROUP 株式会社運営。

対談者(詳細は、本文6〜11ページに掲載)

栗原典善(くりはら・のりよし)

芳澤一夫(よしざわ・かずお)

柳本浩市(やなぎもと・こういち)

Edu-Talk シリーズ③
生活とデザイン・芸術

2015年3月1日　第1刷発行

　　著　　／栗原典善　芳澤一夫　柳本浩市
　発 行 者／中村宏隆
　発 行 所／株式会社　中村堂
　　　　　　〒104-0043　東京都中央区湊3-11-7 湊92ビル4F
　　　　　　Tel.03-5244-9939　　Fax.03-5244-9938
　　　　　　ホームページアドレス　http://www.nakadoh.com

カバーデザイン／森　秀典(佐川印刷株式会社)
編集協力・本文デザイン／小林　義昭・土屋結花(佐川印刷株式会社)
印　刷・製　本／佐川印刷株式会社

◆定価はカバーに記載してあります。
◆乱丁・落丁の場合はお取り替えいたします。

ISBN978-4-907571-10-8